跨 世 纪 环 境 艺 术

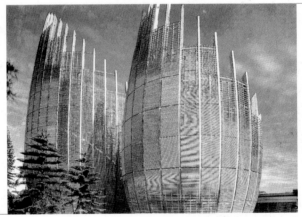

陆楣　主编　　　　　　　　湖南美术出版社

跨世纪环境艺术

湖南美术出版社出版·发行

（长沙市雨花区火焰开发区4片）

主编：陆楣 责任编辑：彭本人 责任校对：李奇志

珠海和一制版公司制版

深圳市彩帝印刷实业有限公司印刷

湖南省新华书店经销

开本：889×1194 1/16 印张：8.625

2002年8月第1版 2002年8月第1次印刷

印数：1-4000 册

ISBN7-5356-1708-5/J·1563　　　　　　定价：65.00 元

目　录

现代设计学科和设计教育的反思和前瞻 ········· 陆楣　1

第一部分　环境艺术 —— 最活跃的专业 ············· 1

第二部分　环境与生态美学 ··················· 21

第三部分　设计文化意识的强化 ··············· 57

第四部分　创意是设计的灵魂 ················· 79

第五部分　新的思考 ——21 世纪的智能空间方向 ······ 101

第六部分　反思和前瞻 ····················· 117

跨世纪环境艺术编委会

主编：陆 楣

编委会执行编委：孙鸣春 陈 挥

编委会人员：

刘晓荣　　邓 强

范志勇　　李 缓

李育恒　　黄 亮

刘玉红

作者简介

陆 楣

西安美术学院设计系教授

环境艺术设计专业硕士研究生导师

中国室内设计师学会（陕西）学术委员

中国生态学会会员

陕西省生态学会会员

中国管理科学研究院学术委员会特约研究员

主持设计项目：宁波中山广场规划及设计（83000 平米）

浙江义乌江滨绿廊规划设计（400000 平米）

宁波月湖历史文化主景区规划

发表文章：《西部景观开发战略研究》

《全国高等设计院校成果集》

《面向新世纪的建筑室内设计》

《生态文化 —— 现代设计学科的新课题》等

现代设计和设计教育的反思和前瞻

陆　楣

在我国现代化发展的进程中，现代设计愈显重要。面对新世纪，现代设计教育面临的问题和现代设计学科的任务是：设计教育既要在体系、学科建设等方面不断完善，同时面对文化转型带来的改革，设计学科在运用理性的提炼去克服实践中的盲目性的同时，又必须在生态文化的指导下去重建理性。

现代设计是现代社会生活和现代市场经济的重要组成部分。已渗透到人类社会的所有层面。20世纪80年代以来，人们对设计的要求和理解已非常广泛，人们已渐渐认识到，设计不仅是解决视觉美感，而且与时代特征、社会经济、科学技术、造型风格等物质和文化因素相关，同时，他对人的价值观念、生活模式、行为方式等产生潜移默化的影响，有利于健全人格的发展和健康心理的培养，提高人们的文化意识和文明水准。设计已被视为满足功能、影响市场、改善环境的主要手段。除了经济作用外，还是文化的一个重要组成部分，现代设计在促进社会文明和世界性文化交流方面起着不可估量的作用。

设计教育和设计学科总是与经济腾飞同步发展。就现代设计教育发生的年代来说，德国是1919年，美国是1930年，日本是1950年左右，我国虽然在50年代就建立了工艺美术学院和许多院校的工艺系，设计教育也经过几十年的摸索，但真正意义上的现代设计学科和教育，却直到80年代以后才纷纷出现。改革开放以来，已初步形成现代设计学科体系，学科建制趋于规范，教学方向开始明晰，对于现代设计，社会也给予一定的了解和承认。

由于文化和经济需求的引发，或者说是社会需求的压力，国内许多院校特别是美术院校纷纷开设了现代设计专业。但是大部分对于设计专业的管理结构、设计学科自身规律和特点的研究还很欠缺。并且，也正是社会和市场需求的不同，造成各地的设计教育体系各行其道，各自为政的现象。这与在我国现代设计的领域中，在实践和理论研究方面观念落后，意识淡漠，市场不规范，无设计或盲目设计的现象依然十分突出，感想式的意见不少，理论研究缺乏深度相关。此外，在当今社会的文化领域中，各种文化之间冲突、渗透、交融而形成多元共生、多相共存的文化格局，也使得我们尚为幼稚的设计文化意识，容易陷入迷茫和困惑；使得我们正在学步的现代设计学科处在十字路口。这些现实情况与我国迅速发展的经济形势是极不适应的。

在欧美和日本等许多经济高速发展国家，设计和科研历来有着举足轻重的作用。美国、日本、西欧各国、斯堪的纳维亚四国，甚至东欧等，许多国家在设计理论的研究和设计教育方面都有着显著的社会地位和较高的水准，无数实例表明，现代设计给这些国家社会发

展和经济腾飞带来了巨大影响。现代设计和现代设计教育虽说只有一百年左右的发展历史，但设计文化已经成为经济发达国家的主要文化成分。

我国以农业为主的经济结构刚刚承受了市场经济、工业社会发展的压力，现在又要刻不容缓地面对后工业化、信息化时代的来临。中国既要实现工业化和后工业化的"双重超越"，又要实现经济和人文发展的"双重超越"，多元共生的社会形态，必然会对我国的城市、建筑、环境以及商业经济的发展提出种种课题。这就要求我们在充分认识现代社会发展特点，即在对现代的经济和市场、科技和生产、文化和生活等等的历史、现状和趋势的认识基础之上，逐步建立适合我国发展要求的现代设计学科，建构起中国的现代设计文化。

现代设计教育和现代设计学科的体系，主要是建立在西方技术文明的知识体系之上，适应着市场经济的需求而发展变化。18世纪前的设计活动主要是以手工业为中心的活动，属于传统设计的范畴；19世纪虽然进入前工业时代，但从设计思想来看，尽管工业设计思想有所萌动，而艺术却与技术对立，设计界以工艺美术设计思想消极抗衡机器美学，还不能称为现代设计。近一百年的设计发展历程表明，20世纪的设计思潮才是真正意义上的现代设计，这是一场史无前例的设计革命。

20世纪工业革命的背景，使它彻底区别于传统设计的模式。主要形成于20世纪的现代设计、现代建筑，其中包括60年代形成的建筑环境艺术设计，借助于工业革命的支持，得益于现代科学技术的帮助，在市场经济和社会需求的驱动和互促中，成为人类社会中最为活跃的应用学科之一。以功能主义、理性主义为基本特征的现代设计，体现了20世纪的时代精神。同时，它对意识形态的各个层面及社会生活的几乎所有方面都产生重大影响，既改变了当代艺术、文学和其他人文学科的面貌，更对技术发展、商品流通以及人们的生活环境等有着不可估量的作用力。

后现代时期，即60年代以后，出现了各种各样的设计探索，一方面这是在现代主义运动基础之上进行的一次重大的设计发展调整，开辟了一个现代设计发展的新时期；另一方面现代主义以后的许多设计风格、理论流派是在社会背景产生巨变的态势下发生的，后工业社会、信息技术、环境问题和各种社会问题等等都向设计文化提出种种要求，现代设计也力图反映、表达和推动现代科技的进步、现代经济的发展及现代社会文明的进程。

现代的城市理论、建筑和现代艺术设计活动，为解决工业时代人类居住的环境问题以及促进人和自然的和谐作出了艰难而卓有成效的努力；20世纪的设计活动为人类社会的发展和市场经济的繁荣，为在大地上构筑多彩的人文景观，倾注了极大的热情，发挥了层出不穷的创造才能，体现了人的尊严和文化价值。

现代主义建筑和设计运动以关心人、解决人类现实问题为出发点，它强调功能，注重低成本的经济合理性，讲究材料运用和结构的合理性等基本原则贯穿于整个20世纪，反映了工业时代对设计提出的时代课题和需求。

但是，从渔猎文明、农业文明以来，人与自然长期形成时隐时显的矛盾，到了近二百年，由于西方工业文明、技术文明的昌盛而加速了这种对立，并在许多方面发展为对抗和冲突。20世纪中期，社会危机、文化危机、生态危机的屡屡大爆发，终于使人类清醒并产生反思。福兮祸所依，人类在与自然长期的联系和斗争中创造了自己光辉的文明，但同时也伏下了可能导致文明毁灭的因素。

在人类面对生态危机从而产生反思的大环境下，20世纪60年代之后，世界也进入了对现代建筑、现代设计运动的反思和批判的心态之中。现代设计的一个重要学科——环境艺术专业的产生与此有关。现代主义之后的各种设计活动，从各个角度对现代主义提出质疑，反对或重新诠释，有着各自不同的反应。设计界反应之强烈，反映了现代快节奏社会下，人们思维的活跃性、流行性和无权威性。

但设计界的种种反思的主流，主要是以形式主义探索为中心的，它们基本上都是对现代主义的调整、补充、改良和发展，其中大部分流派或思潮比较集中在对形式、风格的探讨上。

随着信息化社会的来到，市场经济的发展，也刺激了各种设计活动的蓬勃开展，出现了标新立异，各树其帜的局面。后现代以及现代之后的设计理论希望通过随机的或历史的设计语言去体现多样的文化价值。试图让设计和艺术融合，使设计成为准艺术、流行文化。作为对工业时代早期的设计缺乏人情味的反抗，现代艺术家和设计师把艺术融进物质文明的创造之中。虽然注入了更多文化和精神的因素，但是他们的批判是不彻底的，其基本出发点，其文化价值观，仍然是传统的，他们对种种设计理念的尝试仍旧是基于人统治自然的认识基础上的。

建筑和环境的设计发展理论表明，人类总是通过对自然物的设计和加工，以创造和改善自身生存条件。

因为设计本身的技术性本质，决定了它的主要目的和手段是把一切要素，特别是把自然界物化为各种物质要素和人的心理与行为要素，作为设计组织、实施利用的手段，从而达到改造自然、创造人工自然的目的。设计学科的发展过程总是需要不断运用新的技术原理去发明新的技术手段和方法，不断更新工艺程序，研制新材料，研究新结构，探索新形式。同时，在包括工业时代的技术文化在内的所有传统文化背景下，设计的理念是以人类中心

主义的文化价值观作指导的。它的基本原理，它的知识结构体系最早来源于古希腊哲学时代。

那个时代西方的知识论致力于探索自然的本性和原理。运用人类的心智建立使自然人化的秩序，即运用事物的结构、构成、规则、形式、数理关系等去整合自然的因素。规律和秩序成了传统美学永恒的基本主题。人类为建立适合于人的秩序而作出的努力，既有在变幻莫测的自然条件下寻求生存安全的动机，也隐含着在认识和掌握自然奥秘的前提下征服自然的欲望。地球是为人类利益而设计的。对规律的认识和掌握，训练了理性，锤炼了意志，它使人类充满自信。

自然的数学结构、数的形式可以追溯到公元前5世纪的毕达哥拉斯学派，而后柏拉图又发展了按照数学方式设计自然界，从而建立自然的数学化的观念。

在自然观方面，自古希腊开始，那种有机的自然概念逐渐被理性的观念所打破。到了基督教中世纪，作为有机体的自然概念更被视为异端邪说，自然界变成只是上帝的作品，而上帝却授权由人来管理、统治和支配万物，于是人类统治自然的观念得以强化。但是，古希腊至中世纪，人在支配自然力的手段方面尚软弱无力。人们逐渐认识到，对自然的认识和控制，只靠理性思辨是达不到目的的，还须靠实验、靠技术。

文艺复兴时期，则在批判中世纪神性，强调人性，强调人文主义精神的同时，真正完成了自然观念的变革和重铸，人被视为世界的中心，整个世界为人服务，人们借用知识的力量，使近代科学革命实现了技术转化。

文艺复兴的人文主义精神，始终被全世界的艺术界、设计界尊为榜样。作为设计学科，也在文艺复兴的旗帜下形成基础。并且成为创造人类文明、创建人工自然最强有力的武器。

毕达哥拉斯的黄金分割法，成为绘画和设计语言中构图的经典；欧几里德几何学成为人类观察世界形式感的主要武器，15世纪佛罗伦萨画家伍才娄创制透视图，扩大了制图领域，焦点透视代替散点透视。笛卡尔座标系不但帮助人们对空间定位，而且直接演化成对物体的三维视图。1799年法国蒙日的《画法几何》出版，艺术家、设计师终于有了一个能按比例准确描述物体尺度及构造的语言工具。秩序、和谐以及数比律等等形成美学中最为重要的原理，并且直接影响着重复、节奏等等形式原理和法则。

我们把纯粹空间通常想象成纯几何的广延：它是连续的、无限伸展的；它是三维的，因而它可度量；它是均匀的，因而各向同性；它可提供所有运动物体的参照系。自然空间成为一个巨大的数学体系，在这个体系中符合力学原理的规则运动构成了自然，空间形成一个具有力能的"场"，空间被等同于几何学的领域。这些现在已被认为是人们的基本常识的观

念，是近代自然数学化、空间几何化运动和牛顿力学空间观的产物。冯晓哲在《人和自然》一书中分析道：近代以来的空间概念最重要的特征是它的背景特征和几何化特征。现代的每一个设计师的空间概念，从想象到构成，从构思到设计表达，无不受到这种空间概念的严格训练。

传统的设计思维以西方近代科学知识为基础，以极端的理性化和机械论为特征。它的主要依据是培根的科学方法论、牛顿物理学和笛卡尔哲学所建构的机械论世界观，他们以一种传统机械论的方式归纳和展示宇宙，并赋予人类以驾驭大自然的能力。设计学科历来总是与哲学思维错综复杂地交织，这种将人和自然，物质和精神分离对立的思维是一种分析性思维，是一种线性思维。传统意识则十分强调这种分析思维。

在价值判断和价值取向方面，主要以人统治自然为指导思想，以人类中心主义为价值尺度，形成人统治自然的理论体系和方法论。

人类中心主义的价值观念曾经使人类把自己同动物和自然界区分开来，表现了人类对自己利益的自觉认识，指导人类为了生存和发展进行长期的奋斗，改变了人在自然界的地位，创造了巨大的物质财富和精神财富，建构了灿烂的从古代到现代的文明，使人类步入了现代化社会。科学技术的发展，加速了人类实现高度文明的进程，近二百年来，特别进入20世纪，更使人类的力量达到无所不能，登峰造极的地步。

我们今天的现代性和现代化的观念基础，西方工业文明技术时代对自然大规模开发的思想根源主要是来自从古希腊开始到文艺复兴的近代科学革命所形成的人类征服和统治自然的观念。

在工业社会中，在人与机器关系的处理中，设计的主导方向不但表现了高度的工具理性或称之为计算理性，而且作为技术的设计，仍未摆脱物质主义的追求，仍未摆脱以往损害自然价值来实现改造自然的基本立场。设计的实用主义思维成为许多人的一种定势。

由于人类容易受功利主义的支配。因此，设计比较多地仅从人的法则产生，单纯为人的利益而设计。尤其经常屈从于投资者的经济利益，综合他们满意的风格于一体。由于公众的文化素质、认识程度高低不一，他们往往把西方物质主义文化等同于现代化的目标，许多人只在乎表现他们的财富和权力。只在乎投资回报和创造物质效益。这是出现许多平庸和逻辑混乱的作品的原因之一。

20世纪的经济活动中，市场经济发育十分活跃，现代市场经济体系的建立成为重要特征。它对现代设计提出了复杂多变的社会需求和雅俗并存的审美标准，也为现代设计提供了现代经济的舞台和激烈的设计竞争市场。但是，高能耗社会的设计思想迎合工业文明的

物质陷阱，它对企业、市场、消费者产生深刻影响，设计风格促进了销售，市场需求又促进了设计造型风格的变化，设计师与企业合作，创造了活跃而浮躁的消费市场。设计对物质主义思想的迎合，成为设计师最佳的表现机会。在商业主义的驱动下，文化成了商品化的消费品，在高消费的社会中，重视的是文化的商品价值、经济价值，人们只追求文化形式带来的消费心理的满足，而对文化的本意、品位反而无所谓，因而形成一种高消费、低文化的情况。

许多设计对于高能耗、高消费、高浪费的生活方式起了推波助澜的作用。"设计"越来越注重它的附加值。离开了它"为人"的理念，越来越鼓励地位、物质的象征意义，越来越暴露出有违初衷的虚伪性。

由于以人类为中心主义的思想指导，人们肆无忌惮地大规模开发和建设，从而使自然遭到破坏，自然于人类创造繁华都市的雄心之中悄然引退。人工自然的存在往往构成了对自然环境的参与和干预。

房地产商在大规模开发中，许多人注重的是容积率，是效益预测。在加速城市化的进程中，为改善人的生活环境，虽然设计了许多建筑和景观，但也往往制造了许多"热岛"。城市园林和绿地系统，虽然是一种补救和改善措施，但依然无法回避人对自然生存环境的干扰。人在竭力建立人和自然的新秩序、新关系时，又造成了与自然界的新的矛盾，而且往往是以牺牲更多的自然资源来获取成功的。从宏观来看，这种成功只具有局部性的意义。我们在颂扬农耕文明及其对人类的贡献时，我们在享受工业文明给自己带来的物质成果时，却不能掩盖伴随着它们的隐患。

大量的事实是，通过设计的参与，虽然人类居住条件大大地得到改善，人类的居住环境质量也日益受到关注，但整个人类却毋庸置疑地存在着"生存危机"；许许多多发展性危机，建设性破坏的现象，时时刻刻在我们周围发生。

在物质主义的消费观念的目标下，在迄今为止以西方技术文化为主导的文明背景下，人们对设计的要求往往也带有实用主义性质，以人为中心的文化价值观直接影响物质价值观和审美价值观的实现。

现代建筑和设计运动广及各方，流派纷呈，其演化流变跌宕起伏，恰恰从设计文化的角度，印证了整个20世纪辉煌而苦难的历程，充分表现了工业文明时代给人们带来的自信和失控，激情和浮躁，兴奋和困惑。

21世纪已来临，现代设计学科正出现巨变的端倪，它要求我们对面临信息时代，后工业社会，生态文化之中的现代设计学科发展特征给予密切关注。通过设计的介入、参与和

导向，去体现技术经济效益、社会文化效益与环境生态效益的高度一致。

21世纪现代设计的趋向，由于工业化基础仍然起主导作用而继续发展，但需要生态文化提供价值导向。使自然环境和人为环境沿着协调发展的方向演变。为了促进这一过程和目标的实现，必须反思和调整西方技术文明下形成的现代设计理念、思维，自觉进行理性的重建，这是现代设计学科面临的重要前沿课题之一。

因此，在使设计学科理论不断完善，并运用理性的提炼去克服实践中的盲目性的同时，又必须在生态文化的指导下去重建理性。我们必须进行新的文化选择。需要权衡包括工业文化在内的传统文化的利弊和得失，以生态文化作为现代设计学科的导向。现代设计学科范畴，将要重新建立价值观、技术学和方法学的新体系。学科的任务不仅要研究空间的视觉表现，而且要研究其对改善生活质量的作用；不仅要研究环境美学，而且要研究环境工学；不仅要研究景观形态，而且要研究景观生态。时代呼唤我们，以新的生态审美意识去运用科学技术，从而创造出融自然美、精神美和技术美为一体的环境，达到生态秩序和心态秩序的和谐。满足生态要求，普及生态科学，创造生态价值，已成为现代设计的基本目的和基本功能。

文化的核心是价值观，新文化选择首先是价值观重新定位。要建立人和自然和谐相处的价值观念。要在保护自然价值的基础上，创造人类的文化价值。

设计的价值，设计的审美价值、实用价值、文化学价值、社会学价值只有在人与地关系和谐的前提下，才能得到有效的调控。城市建筑和环境设计的基本目的是建立人与自然共生的和谐的关系，是建立在自然原则下的人的生活秩序。设计对自然的学习和借鉴，不仅要从形态学、造型学意义上进行，更应研究自然为人提供的生存条件和限制。

建筑和空间的尺度中，尊重自然和人的密切关系是一个最重要最基本的尺度。

21世纪的科学技术正在进行"总体范式"的转换，它对心理学、认知科学、信息科学等许多领域的发展将会使现代设计学科产生突破。非线性科学和分形几何学正在兴起，设计正在突破传统技术领域向"非物质化"的艺术靠拢。现代设计学科要从高科技和生态文化相结合的发展中，从多学科的综合中寻求突破的动力。设计成为与"物质"有关的技术领域和与"精神"有关的艺术领域的"边缘学科"。现代设计将由更多门类的艺术和科学汇流，在意识、概念、方法和观点等更深的层次上相互借鉴和渗透，启迪创意，激发创造力，去创造与自然和谐的文化和环境。

现代设计学科要研究非线性思维，建立整体思维。从个别到整体，从局域到区域，从单一过程到动态的总体，用人和自然和谐的整体观念构思和策划项目、进行设计，已成为基

本原则。现代设计学科要参与到科学与人文重新结合的理性重建的任务中来，由"工具理性"向"交流理性"、"生存理性"发展。

不管哪种门类的"设计"，都属于技术系统。其中城市设计、建筑设计、环境艺术设计、平面视觉设计、工业造型设计等等，也理应属于技术系统，属于有文化艺术内涵特殊性的技术系统。许多相关的科学如建筑科学，主要通过城市设计、建筑设计、环境艺术设计和各种工程技术，以种种设计活动和技术服务为中介，对社会需求产生作用。

21世纪的设计艺术学科将全面地整合为一门以保护生存空间为前题，从而满足人类的知觉心理和生理健康发展的艺术性技术，它是具有视觉艺术文化心理因素的、具有艺术造型特征的技术，将成为一门具有人文精神的生态技术。它的目标是实现自然价值和人文价值的共融和发展。它将在以信息化、智能化、生物化为特征的实践的基础上，完善和发展设计理论体系，完善和发展现代设计教育体系。

生态文化，这是21世纪对我们提出的课题，是全球化人类的共同需求。现代设计学科和现代设计教育，在人的文化观、价值观重新定位的前提下，必然会在思维、观念、认识和设计表现上，迎接一场前所未有的变革的到来。

参考资料：

人与自然	冯晓哲等	东北林业大学出版社
21世纪初科学发展趋势		科学出版社
迈向21世纪丛书		中国社会科学出版社
非物质社会	[美]马克·第亚尼	四川人民出版社
现代建筑理论	刘先觉	中国建筑工业出版社
世界现代设计史	王受之	新世纪出版社

第一部分　环境艺术——最活跃的专业

城市与建筑景观可以理解为城市历史的物质记载，是由不同时期的城市建设在同一地域文化背景上的叠加与融合，它们受不同时代的社会的政治、经济、生产力发展及地域文化等背景影响。21世纪是信息时代，同时也是生态文明和可持续发展大前提下的时代，城市规划和绿色建筑体系与自然生态环境之间将出现一种有机动态的联系，从而对可持续发展进行持续操作。

随着人类社会的变迁，时代的发展，不同的时代，不同的经济、政治、文化及生产力发展水平背景，造就了不同时期风格鲜明的城市与建筑景观。从巢居、穴居到木结构、石砌建筑发展到后来的混凝土结构，直到现代的钢筋混凝土、钢结构和各种新的结构体系，宏大的建筑群鹤立而起，城市与建筑专业在人类的不同时代始终扮演着最活跃的角色。

由于21世纪的工业化大发展，都市与建筑景观也空前发展，新能源、新技术、新材料的运用，建筑施工工艺、构件从根本上发生革命性的变化。如传统的砖石结构墙被钢筋混凝土代替，玻璃与不锈钢等新材料的运用，使城市建筑产生一定的趋同性——"城市特色危机"。城市的特色、历史传统、地域性的建筑文化从20世纪中叶以来就已引起社会的反思，而这仍将成为21世纪人文景观的主题之一。

由于20世纪的工业化大生产，生产力极度活跃，对自然的索取也是空前的。因此在21世纪，生态与环保成为大前提，与环境共生，在这个前提下，鲍罗·索罗里的城市建筑生态学以其"缩微化——复杂性——持续性"原则，最大程度地容纳居住人口的同时，环境设计要达到生态、美好、缩微的目的。阿科桑底城作为该理论的探索性实践，也可能成为21世纪的城市重要模式之一。

21世纪将由于人类的文化观和价值观的根本转变，而使人类文化和自然文化和谐发展。在尊重自然、与自然共生的前提下，人类的新的符合生态要求的景观建设，将成为最为活跃的专业。

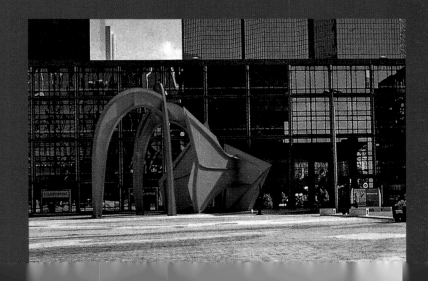

名　　　称：德方斯新区鸟瞰图
景观地点：法国巴黎
内　　　容：位于巴黎城市主轴线西端的
德方斯新区是现代化商务中心，从
1958年着手开发至今已有40年历史
了。其开发的时间段主要集中在60--
80年代。总体建筑风格为国际式，至
2000年，德方斯成为巴黎现代化的橱
窗，直贯凯旋门与卢浮宫的雄伟城市
轴线，大尺度的"巨门"，优美的环境
以及在广场、街道、庭园里如此众多的
环境雕塑融为一体。

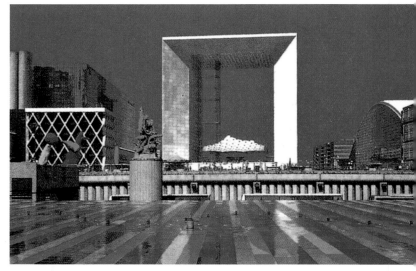

名　称：德方斯"巨门"
内　容：这一"现代凯旋门"是德方斯乃至巴黎通向世界的窗
口，将一条历史性的轴线通向远方。巨门使历史、现实、未
来有机地结合，巨门以其强烈的雕塑感造型成为德方斯地中
心标志。德方斯成为巴黎现代化的橱窗，在规划上设计了多
层次的城市空间，各建筑群之间的广场、街道、庭园下沉广
场等城市空间相互穿插流通，同时大量的绿化，形成丰富的
城市空间系统。德方斯先后请过50多位知名艺术家进行环境
设计，使建筑、环境、雕塑融为一体。

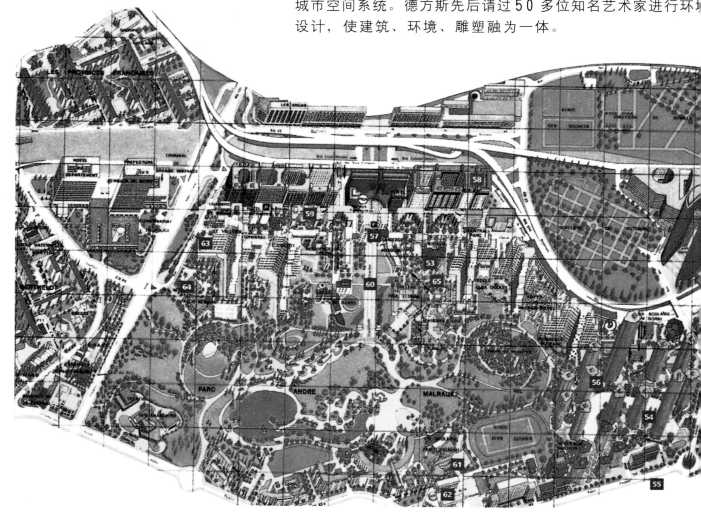

德方斯"巨门"平面

"巨门"中悬浮帐幔

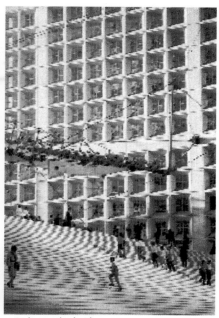

"巨门"大台阶

德方斯鸟瞰图

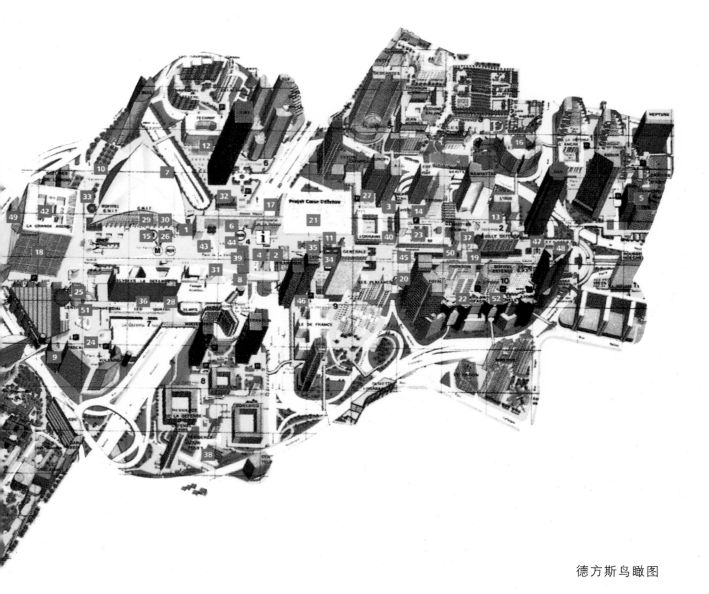

名　　　称：阿德莱德港的迪维特历史建筑群
景观地点：澳大利亚
内　　　容：阿德莱德港这个有自身特点和历史的独立城镇成为一个"州文化遗产保护区"。

称：城市建筑遗产的保护—改造性再利用

观地点：澳大利亚珀斯

计主题：将伯恩斯大林货栈改造为住宅

容：该设施在保留原有的立面、基本的结构

架和建筑布局的基础上设计居住单元，并在该建

中进行了工业化概念的照明和空间设计。

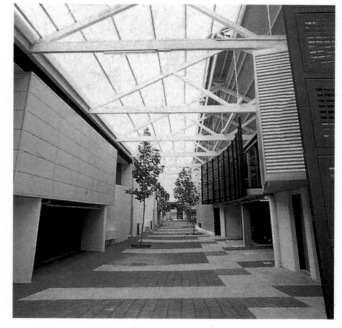

称：1992年西
班牙塞维利
亚博览会匈
牙利馆

观地点：西班牙塞维
利亚

计 师：伊姆雷·马
科韦茨

计主题：模拟自然之
音，以音乐
取代一切。

容：西部地区的
厅，巨大的橡树标
，它的根须可以透
玻璃地面一览无遗。

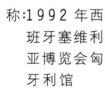

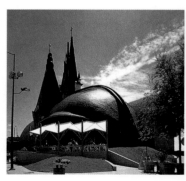

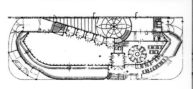

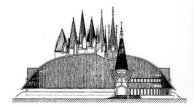

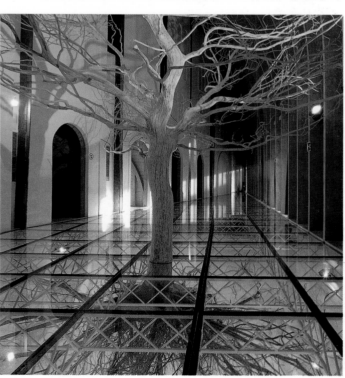

名　　　称：伍重的别墅
　　　　　　1995 年
景观地点：西班牙马约尔
设 计 师：伍重
内　　　容：这是伍重众多私人别墅中
最具代表性的作品之一，位于美丽
的海水之滨。他设计了受玛雅文化
影响的平台及受中国文化影响的
"马头墙"等，以展示其独特的融合
着地域文化的造型，但这种个性的
追求并没有与伍重一向尊重的设计
原则相冲突。相反，它以简洁的手
法、宜人的尺度及与周边环境的关
联，使建筑与环境有机地融合，相互
映衬，形成富有诗意的空间。这便是
伍重一贯追求的"场所精神"，这也
是每个设计师应该坚持的设计理念。

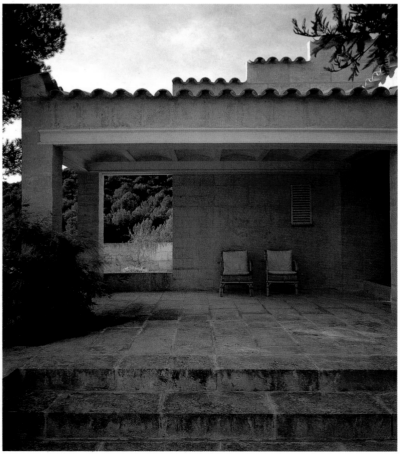

名　　　称：东京蒲公英之家　1995 年
景观地点：日本东京国分寺市
设　计　师：藤森照信
设计主题：寻求现代建筑与绿化共生
内　　　容：这是一座在绿色草坪上，墙体开满了蒲公英的私人住宅，追求人工（建筑）与自然（绿化）的紧密结合，这是藤森对此课题的大胆尝试。虽然这所极具争议的私邸已获得意想不到的结果与成功，也显示出设计理念的某种程度的前瞻性，但是人工建筑与自然绿化的共生是否要如此生硬直白地表现呢？这种探索正预示着生态环境与绿色建筑时代的到来。

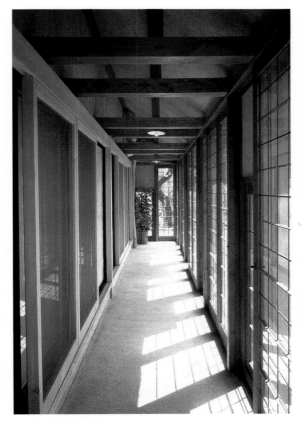

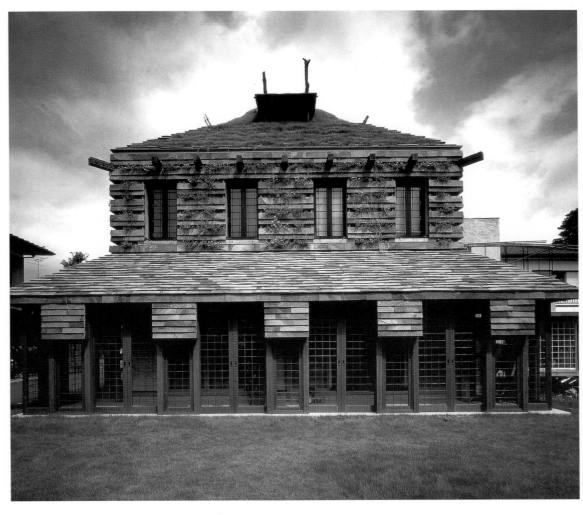

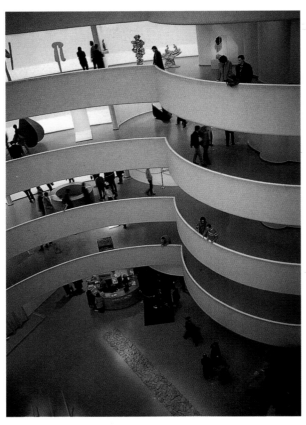

名　　　称：纽约古根汉姆美术馆

景观地点：美国纽约

设计主题：本身也是一件艺术品

内　　　容：主厅为高约30米的圆筒形空间，底部直径28米，向上逐渐增大，周围是盘旋而上的螺旋形坡道，引导观众不自觉地从一层流入另一层，打破通常的楼层分隔。1992年美术馆后部增加10层的高楼，扩建部分由建筑师格瓦斯梅等设计，简单朴素，很有分寸，对原来的建筑风格，反倒起了很好的衬托作用。

展厅回廊

古根汉姆美术馆

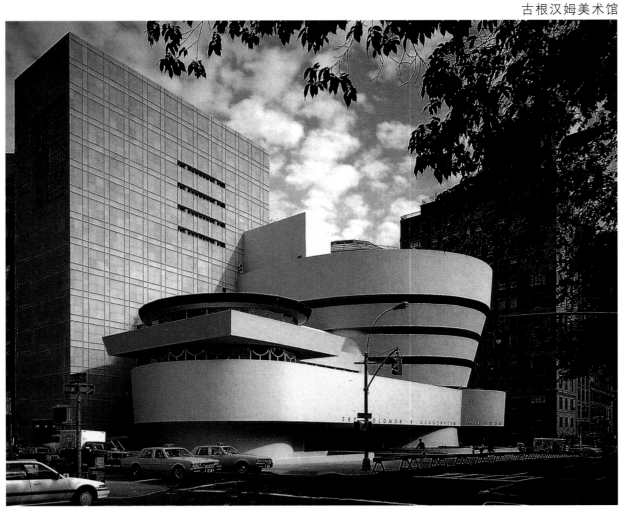

玻璃天顶

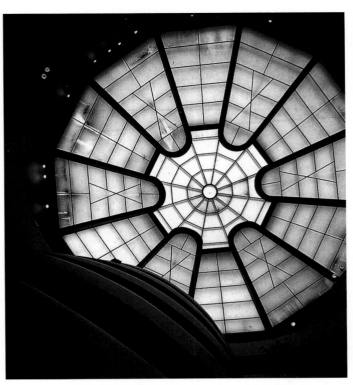

赖特原来的设计构想图

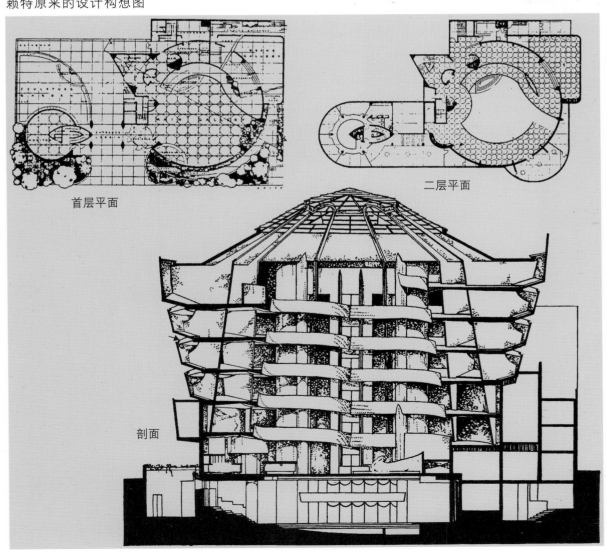

首层平面

二层平面

剖面

名　　　　称：巴黎蓬皮杜艺术与文化中心

景观地点：法国巴黎

设计主题：按照建筑物的功能恰当地组织建筑空间，
　　　　　将其设计成为艺术与文化的广场。

内　　　　容：由这个中心的建筑形式决定了一个生动活泼
的传播、接待和文化的中心。它应该是一个灵活的容
器，动态的机器，齐全的设备，采用预制构件来建造，
目的在于打破文化上的和体制上的传统限制，尽可能吸
引最广泛的公众到这里活动。建筑界中如此"矛盾的兴
趣"——外观使人眼花缭乱、内部没有固定隔墙，也不做
吊顶，可随时改动、分割。这座大楼大多数构件和全部
门、窗、墙等部件为可重新拆装的装饰物。建筑形式在
周围环境之中看起来确实古怪，但作者并非只是在形式
上玩花样，而是想在现代社会条件下，利用新的科学技
术手段进行新探索。建筑师很注意从公众需要的角度看
建筑问题，我们可以不喜欢蓬皮杜中心的建筑形式，但
蓬皮杜中心不是形式主义的建筑。

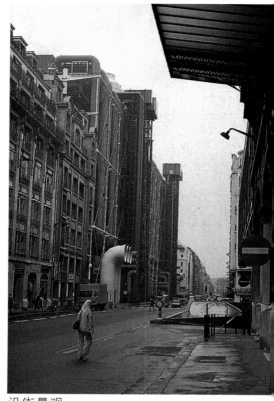

沿街景观

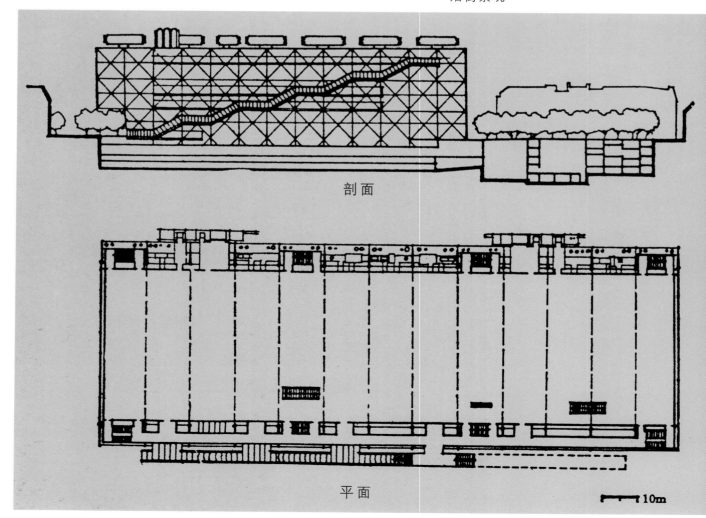

剖面

平面

10m

滚梯管道

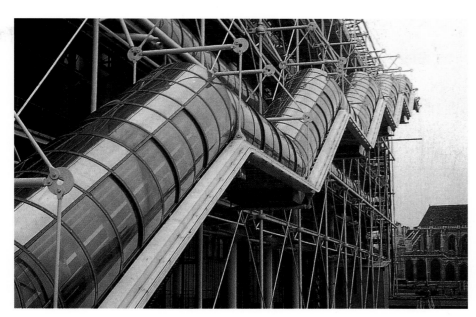

街面一角

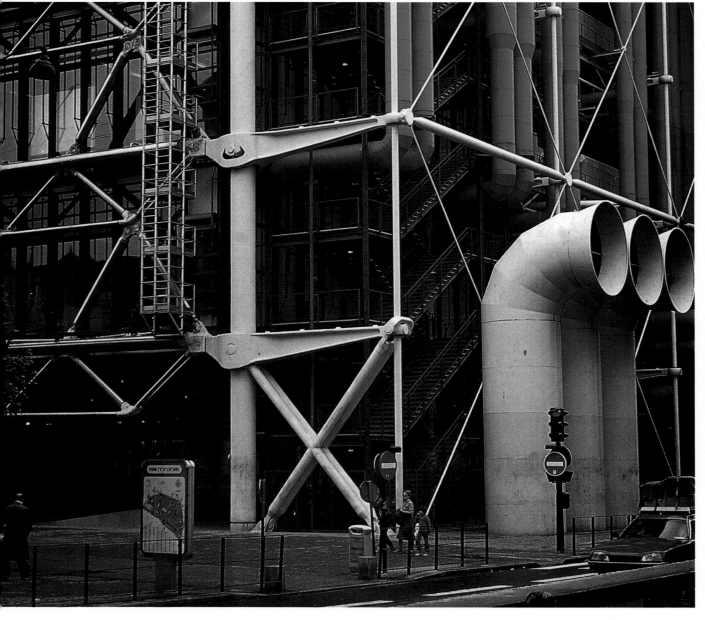

滚梯管道

名　　　称："北京印象"住宅小区
景观地点：中国北京
设　计　师：奥托·施泰德勒
设计主题：寻找一种将国际建筑的新概念
　　　　　从技术上诠释成适合本土环境
　　　　　建筑的方法。
内　　　容：整个小区规划遵循了北京南北朝
向的建筑布局城市结构，并吸取了传统的
四合院的空间效果，不但改善了居住环境，
增加了邻里交流的机会，同时展现了四合
院特有的地域文化特点。

　　此方案试图探索一条真正适合中国社
会和环境特点的设计道路，并解决国外优
秀的设计如何与中国地域文化紧密结合的
课题，让建筑显示真正的生命力，这是摆在
设计师面前的新课题与挑战，毕竟这种探
索刚刚开始。

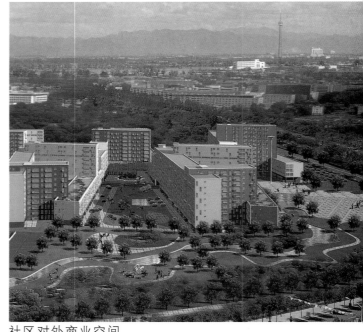

社区对外商业空间

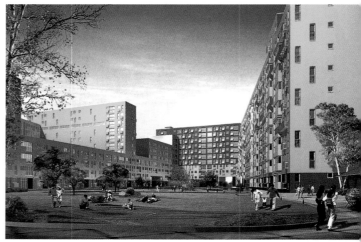

建筑外景

总平面

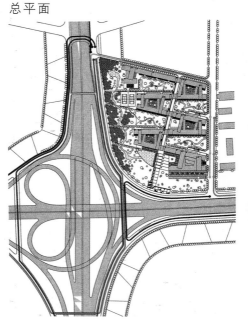

"北京印象"住宅小区方案

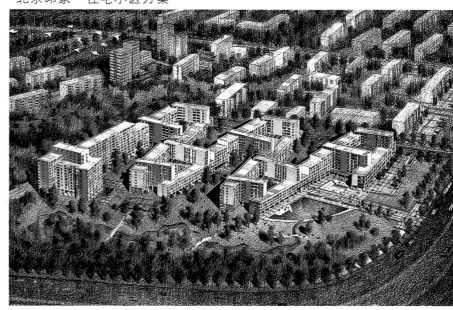

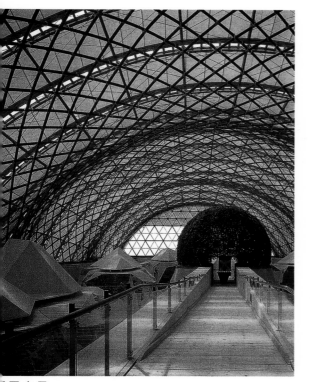

名　　　称：超级纸屋—日本馆
景观地点：德国汉诺威世博会址
设　计　师：日本坂茂
设计主题：从材料和结构出发切合世博会主题，关注环
　　　　　保和资源利用问题。
内　　　容：展馆采用经回收加工的纸料建成，采用日本
传统的木格纸门窗的形式，白天，自然光经过半透明纸
窗的过滤构成柔和宜人的室内光环境；夜晚，纸窗又呈
现神奇光影的"屏幕"，造成一片富有日本风情的空间
环境。
　　这种纸品建筑的意义不仅在于环保，还因为它建造
周期短、施工便利，为解决人类居住环境问题提供了一
条快捷的途径，但毕竟纸房子不能从根本上解决更为复
杂的问题，它提供的只是一种有价值的新思路、新理
念。

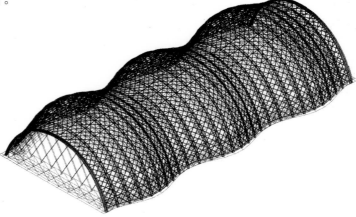

纸屋内景

纸屋全景

观

13

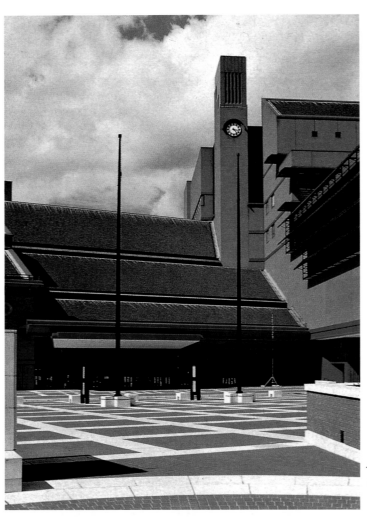

名　　称:英国国家图书馆新馆
景观地点:伦敦市中心北部
设 计 师:科林·威尔逊
内　　容:建筑整体外形丰富，高耸的方形钟塔立
于其间，充分考虑了与东面车站、大北旅馆等附
近建筑的协调与对比，又采用封闭墙面以减少交
通噪音和废气的影响，馆外有公共文化活动场所，
馆内设有文馆部、会议中心、展厅等，装修简洁
高雅，施工精良。

作为20世纪全欧最大的文化建筑之一，设计
师不仅仅只孤立地考虑了图书馆的功能性，而是
更注重建筑与城市文化，生活环境等因素的紧密
结合，赋之以生命力，象征性。

室内

入口

通向阳台的门

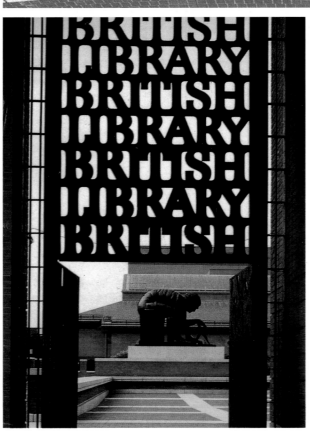

大厅室内

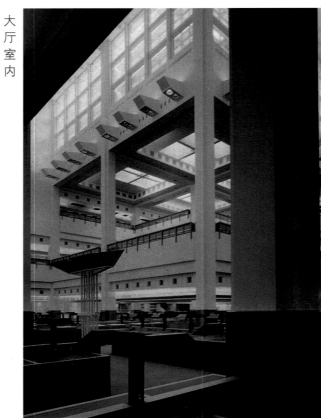

室内局部

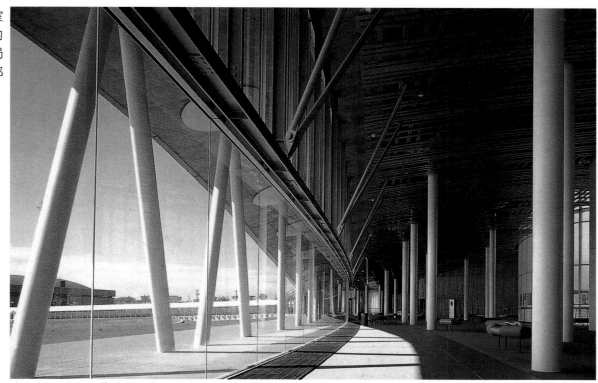

名　　　称：日本长冈音乐剧场
景观地点：长冈市文教区
设　计　师：日本伊东丰雄
设计主题：建立一处市民文化艺术活动的场所，不仅仅让市民来欣赏艺术，更重要的
　　　　　是使市民日常能利用这些设施参与艺术活动来充实自己。
内　　　容：适应开阔的环境地段，建筑外形尽可能地平展，墙体则完全采用通透的玻璃，
加强了室内室外的联系，在暮色下由玻璃管围护的椭圆体透射着白光，为原野增添了
一道别致的风景。重要的是，成功地排除了人为建筑对自然景观的破坏，做到充分地
与自然接近，融合，共生。

侧外观

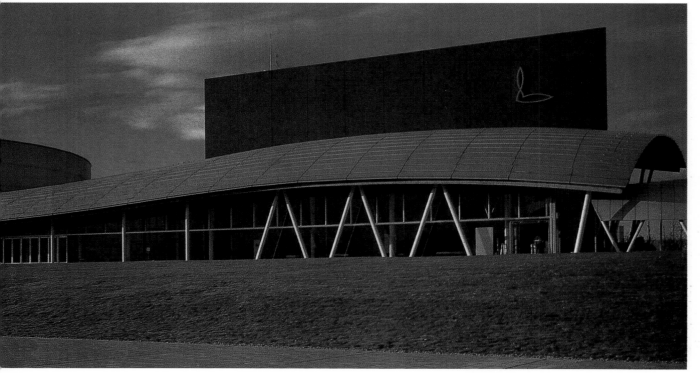

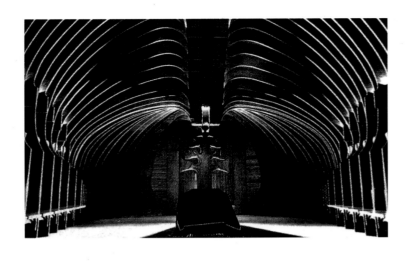

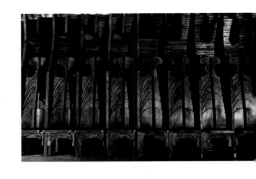

名　　　称：匈牙利有机建筑—布达佩斯
　　　　　卡斯瑞特公墓安灵堂室内大厅
景 观 地 点：匈牙利布达佩斯郊外
设 计 师：伊姆雷·马科韦茨
设 计 主 题：以其独特的语言，将一种象
　　　　　主题融于建筑形式之中。
内　　　容：室内密布的肋骨状拱形排架
构，一直延伸到两侧长排木制座椅旁，
人有如进入人体内那般强烈的空间感受
沉重又压抑，所营造的悲伤气氛也震撼
旁观者。

名　　　称：文化中心演剧厅
景 观 地 点：匈牙利夏市
设 计 师：伊姆雷·马科韦茨
设 计 主 题：探求一条使乡村建筑元素与现代城市建
　　　　　筑相融合的设计思路。
内　　　容：粗糙的手工抹灰墙面，巨大的船形肋骨支
撑着厚重的屋顶，纤细的钢架玻璃景窗为建筑语汇焦
点，门厅、演剧厅均采用混凝土柱列，上部加枝状柱
束向上发散来支撑斜坡屋顶，"有机主题"在演剧厅
中得到了更充分的发挥。

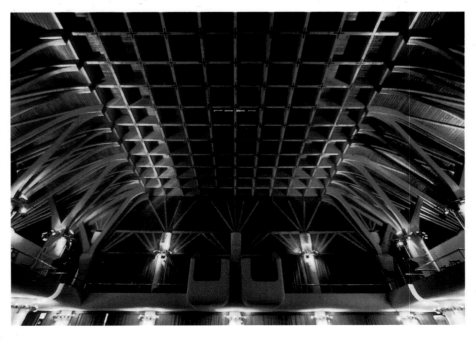

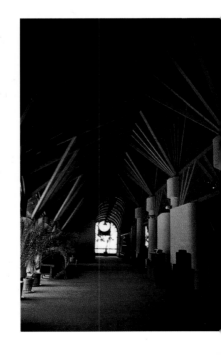

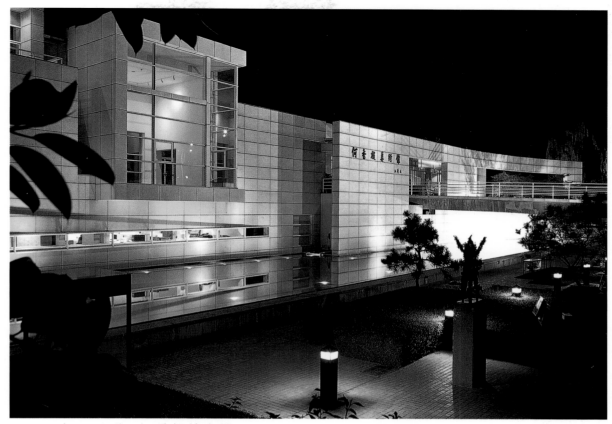

名　　　称：何香凝美术馆
景观地点：深圳华侨城
内　　　容：何香凝美术馆的建筑设计，体现了何香凝先生一生的品格和庄重、实效、适度的原则。建筑及其周边环境的设计以简洁流畅和独具匠心而著称，处处都体现出深层次的文化内涵，尤其走进夜色，那份静谧的感觉，不由得让人陷入对艺术家伟大成就的深深沉思之中。

称：别墅入口
观地点：深圳
容：建筑生命存在少不了依附绿色环境时时为注入新鲜血液。这个简洁的入口计，明确了设计的主要意图：着重现绿色自然的风，营造人与自然和谐，除了嵌草装的地面和配植适宜的新的植物外，难能可贵的保留了原有植物存在。

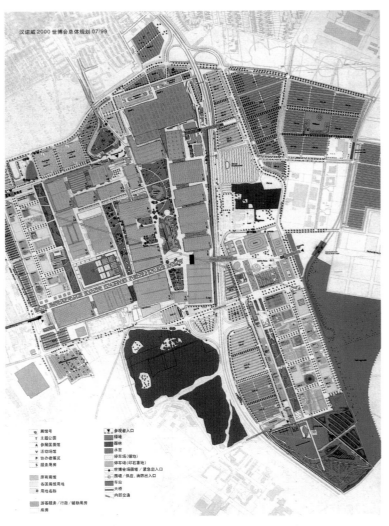

汉诺威2000世博会总体规划 07/99

名　　　称：2000年汉诺威世界博览会总体规划
设　计　师：阿尔伯特·施拜尔领导的规划小组
设计主题："不建造任何世博会后无用的东
　　　　　西"，紧扣"人、自然、技术"的主
　　　　　题，使之成为21世纪汉诺威城市环
　　　　　境的重要组成部分。
内　　　容：规划的目标是建设一种"城市型的世
界博览会"，即将展览场地组织成为城市空间
上的有机整体，使展览建筑得到可持续的利用
和发展，同时要创造一种简单便捷的道路结构
和功能分区，使展会各个地段为观众所识别。
汉诺威世博会作为一种"文化事件"对人类未
来环境发展的探索提供了线索。

名　　　称：可生长的建筑—世博会
　　　　　　2000宣传画
内　　　容：2000年6月1日在德国汉诺威举行的世
博会是以"人、自然、技术：一个新世界在诞
生"为主题，展示人类将怎样借助技术的力量
与自然和谐相处。建筑师要在保护生态、节约
资源、尽量利用可再生材料原则下，创造出可
持续发展的、新颖而又环保的不朽建筑—与自
然共生的建筑。在21世纪一切都倡导"绿色"
发展的大时代背景下，谁又能说与人们生命、
生活息息相关的建筑环境艺术不是未来最活跃
的专业呢？

称：城市的人们—环境雕塑
容：德方斯东部地铁站入口部分彻底做到了人、车分
，在步行大平台下分层设置道路、停车场、地铁、管
，在东地铁站入口的下沉庭园里，雕塑就像那些每天
乘地铁的成千上万的普通人一样，令人倍感亲切。

称：景观雕塑群
容：德方斯先后请过许多世界知名艺术家进行环境设
，创作环境雕塑。使得德方斯新区成为巴黎的又一个
有时代意义的城市空间。

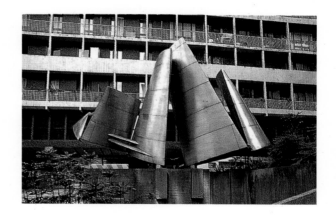

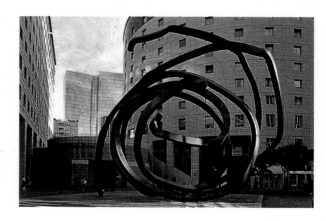

名　　　称: 月湖文化景区园中园

景 观 地 点: 中国宁波

总 体 规 划: 陆楣

设 计 主 题: 充分体现月湖景区的文化历史内涵及宁波的地域特色，并
　　　　　　注意与城市环境自然结合，着力提高景区的观赏价值和生态
　　　　　　价值。

内　　　容: 月岛、花屿景园是月湖重要景园之一，内有甲第士家，书院
精舍，寺庵家庙等，是月湖景区中的园中之园，体现了浙东文人士大夫
生活环境的文化气息，本景园坚持了对原有的民居建筑的保护与维修，
新建建筑既展现了南宋文化的特色，又展现了传统文化与现代文化的交
融、纯朴、豪放，接近自然，并与原有城市景观有机结合起来。

第二部分　环境与生态美学

环境与生态美学的核心是探讨人与自然的关系问题。

从设计角度说，由于工业时代的美学意识引导人们崇尚物质主义，使得环境设计的行为只能改变局部环境的协调、合理，而且往往以干预和榨取自然界为前提，应指出的是对于生态问题，或对人造物与环境的协调问题并不是没有人考虑到，事实上，每个设计师都在为这一目标进行不同程度的努力和实践。20世纪70年代环境艺术学科的诞生也是这一努力的一个结果，但现代设计美学通常只从片面的人本主义出发，单向强调以人为本，由此，以人为中心的文化价值观直接影响物质价值观和审美价值观的实现。

我们可以判断生态文化将是21世纪最主要的文化现象，解决生态平衡，关注生存空间，将是21世纪的环境艺术的宗旨。因此，我们不仅要转变文化的价值观念，也必须调整设计的思维方式，以生态的审美意识去重建设计理性。非线性科学和分形几何学的兴起，将使生态美学具有了理论的依据，科学理性与艺术性智，将在人与自然的和谐共生中得到完美的结合。

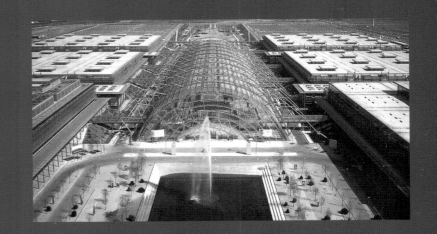

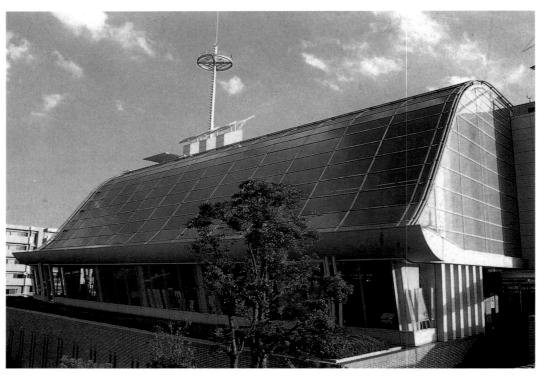

名　　称：东京煤气公
　　　　司港北 NT 大
　　　　楼—外观

景观地点：日本东京

设 计 师：日本建筑设
　　　　计事务所

内　　容：目前，可持续
环境概念在日本受到建
筑界的广泛关注，日本
建筑设计事务所煤气公
司港北 NT 大楼，便是可
持续的建筑设计方法和
实践的具体表现。

名称：节能措施分析图

内容：东京煤气公司港北 NT 大楼北侧拥有着被称为生物核的共享空间。玻璃外壁成为整个建筑的屏障，解决了自然采光的问题，导入了自然通风和换气。建筑的南侧办公部分的每层吊顶均设计成折线状，利于空气流动。此外，该建筑内部由中控系统自动调节对不同功能空间的照明和温度标准，达到了节电的效果。东京港北 NT 大楼作为生态建筑，也非常注重对能源及材料的再利用，它室内外的台阶及入口、门厅的地面铺装便是利用施工现场的废弃混凝土再生而成。

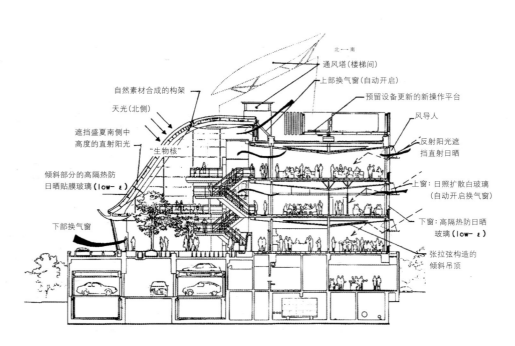

名称：芦花之家 1 —外观

参观地点：日本东京

设计师：长岛孝一

内容：由日本的建筑师长岛孝一设计的位于日本东京的世田谷特别老人之家，又称芦花之家，是日本可持续建筑的设计方法与实践的个案之一。

名称：芦花之家 2 —节能和节约开支措施

内容：在建筑的建设使用的支出中，建设费用只占其中的一小部分，而建成后的使用过程不但是能源消耗的主要阶段，也是经费支出的主要部分。为了在使用管理中节约能源与节省开支，此生态建筑拥有一整套完整的能源综合循环系统，包括地下蓄水池，屋顶太阳能集热板，回收利用空调制冷时的排热等，可以说它是可持续性设计概念在生态建筑中的充分体现。

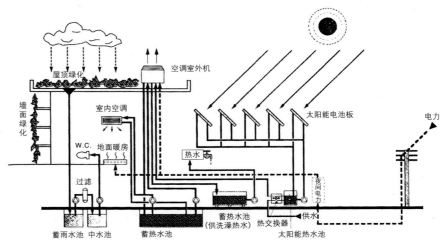

名称：芦花之家 3

内容：芦花之家入口顶部的太阳能集热板可以大量地吸收太阳能，再由热交换器将它们转化成热能，提供全年23%（能量换算）的洗澡用水及取暖之用。

名　　称:曼尼尔博物
　　　　—外观
景观地点:美国休斯顿
设 计 师:皮亚诺
内　　容:位于美国休斯
顿的曼尼尔博物馆是由
技派设计师皮亚诺先生设
计主持的。在建筑的综合
设计与解决工程技术问题
上，皮亚诺采用了一系列
与生态环境有关的措施，
以一种新的结构体系综合
解决采光、通风、承重和
屋顶排水等功能与工程技
术问题。这种结构体系由
钢筋混凝土折光叶片与轻
钢屋架共同构成。

名称:曼尼尔博物馆—总
　　　平面
内容:从此设计可以看出
以福斯特、皮亚诺等设计
师为代表的高技派正在
悄悄地变化，由单纯重视
建筑功能的灵活性和显
示高科技技术逐步转向
重视环境、文化传统与生
态平衡。而曼尼尔博物馆
则是将高科技与传统文
化和环境有机地组合在
一起的范例。

名称:曼尼尔博物馆剖立
面局部—自然采光与人工
照明结合

名　　称：慕尼黑住宅联合体
景观地点：德国
设 计 师：托马斯·赫尔佐格
内　　容：慕尼黑住宅联合体是由德国的建筑师托马斯·赫尔佐格设计，1979 年建成。该建筑体现了设计师玻璃之翼屋中之屋的生态设计概念，对太阳能等可再生资源的合理利用，注重自然通风、自然采光、遮阳体系及采用轻质材料，旨在营造健康宜人的温度、湿度。清新的空气，柔和的光环境，从而促进自然与建筑的和谐发展，为了避免夏季过热，慕尼黑住宅联合体的外层玻璃皮肤下面安装了由白色织物制成的遮阳构件的遮阳系统，它不仅能够自由地调节遮挡面积和位置，也可以遮挡外界视线，为二层私密性较强的房间提供视觉防护。另外，此建筑顶部的通风口都安装了玻璃百叶，冬季保温，夏季通风散热。

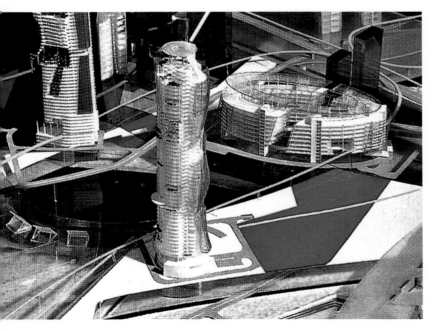

名　　称：罗斯抚克大厦
景观地点：德国
设 计 师：杨径文
内　　容：位于德国的罗斯抚克大厦，是由马来西亚的建筑师杨径文设计的一座 55 层高的绿色摩天楼。绿色摩天楼较分散式城市布局更具生态上的合理性，能使能源和材料循环使用，提高利用效率。它采用自然通风和自然采光，竖向绿化，设置屋顶花园、空中庭院来调节室内外的小气候，缓解人、建筑、自然之间的矛盾，使三者协调发展。

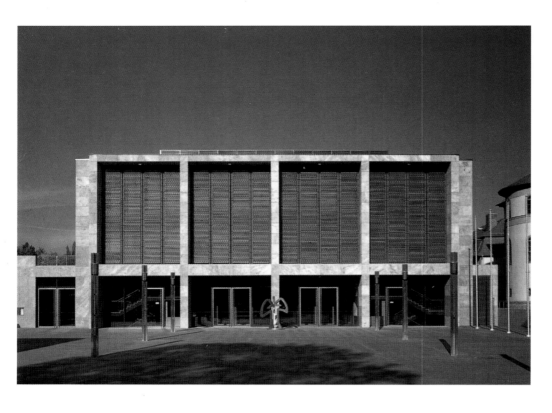

名　　称：魏玛新市政会
　　　　　议厅外观
景观地点：德国
设 计 师：GMP 建筑师事
　　　　　务所
内　　容：未来建筑均采
用节约能源的设计，尽
管现在便宜的能源费用
还没有足够的经济压
力，隔热和太阳能利用
将对建筑立面产生比传
统分割比例还重要的作
用。图中便是由GMP建筑
师事务所在德国设计的
魏玛市政会议厅外观，
可以看出通过遮阳板形
成的可变化立面。

名　　称：柏林住宅展览会
　　　　　项目研究
设计师：托马斯·赫尔佐
　　　　格
内　　容：此方案是由德国
建筑师托马斯·赫尔佐
格在 1987 年的柏林国际
住宅展览会上展出的，
体现了设计师的对角线
立方体的生态设计概
念。重在解决冬季热散
失的问题，为了最大限
度地吸收冬季的热辐
射，应使建筑的东南和
西南方向暴露较多的面
积，但遗憾的是建筑作
为独立的实体，无法与
周围的环境达到和谐，
最终没有实施。

名　　称：柏林国会大厦改造工程
景观地点：德国柏林
设　计　师：福斯特
内　　容：由德国设计师福斯特设计主持的
德国柏林国会大厦改建工程，旨在使此建
筑变成一座生态建筑和德国民主的象征，
使貌似简单的玻璃穹顶，具有极为丰富的
内涵。

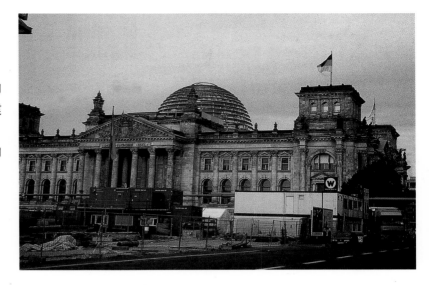

名称：柏林国会大厦改造工程—剖立面分析图
内容：柏林国会大厦改建工程是生态建筑的突出代表。它
在自然光源的利用，自然通风系统，能源与保护，地下
蓄水层的循环利用等方面都做得相当成功。

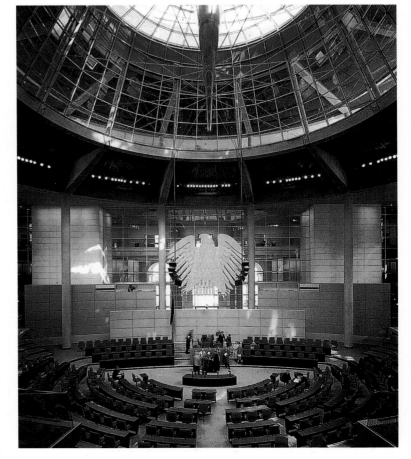

名称：柏林国会大厦改造工程—议会大厅
　　　自然采光的效果
内容：柏林国会大厦改建后的议会大厅与一
般观众厅不同，主要依靠自然采光而且具
有顶光，此外议会大厅两侧的内天井也可
以补充部分自然光线，从而保证议会大厅
内的照明，减少平时的人工照明。

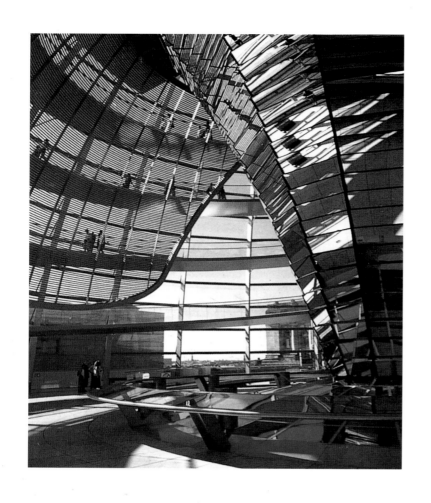

名称：柏林国会大厦改造工程—穹顶大厅
内容：柏林国会大厦改建工程的穹顶大厅
通过透明的穹顶和倒锥体的反射，将水平
光线反射到下面的议会大厅，穹顶内还有
一个随日照方向自动调整方位的遮光板，
以防止热辐射和避免眩光。

名称：生态建筑示意图
内容：1、水平日光　　2、太阳能发电　　3、日照
4、自然通风　　5、绿化过滤冷却空气　　6、生态
燃料，更新动力设备　　7、浅层蓄水层　　8、深层
蓄水层

名称：生态建筑示意图—地下蓄水层（循环利用）
内容：1、浅层蓄水层　　2、钻孔　　3、深层蓄水层
柏林夏季很热，冬季很冷。设计充分利用自然界
的能源和地下蓄水层的存在，把夏天的热能贮存
在地下给冬天用，同时又把冬天的冷量贮存在地
下给夏天用。国会大厦附近有深、浅两个蓄水层，
深层的蓄热，设计中把它们充分利用为大型冷热
交换器，形成积极的生态平衡。

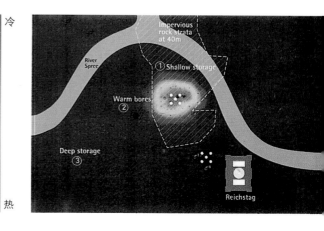

卡里艺术中心的剖面图和平面图

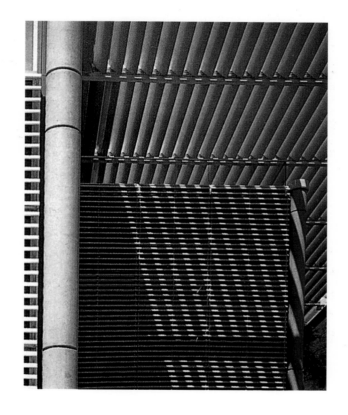

称：卡里艺术中心—艺术中心遮阳板细部
容：卡里艺术中心里精美的天窗、遮阳板和百叶是
斯特在建筑上的"签名"。

称：卡里艺术中心—艺术中心玻璃楼梯
容：卡里艺术中心的顶棚采用轻质的铝合金百叶天
，遮挡夏季的直射阳光，而将柔和的漫射光引入室
庭院。更奇妙的是为了使地下部分也能获得自然
，室内庭院的地板和楼梯板均用了强化玻璃材料，
那充满温情的光线一直向下延伸。

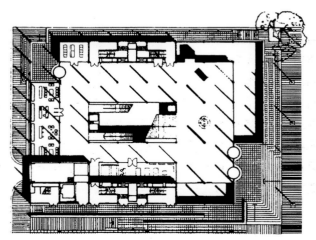

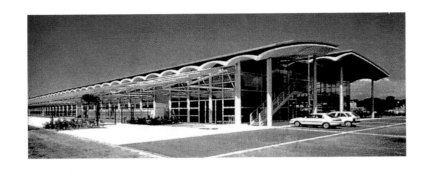

名　　称：弗罗尤斯地方中等职业学校
设 计 师：福斯特
内　　容：法国的弗罗尤斯地方中等职业学校在福斯特的作品中不算是十分显明的作品，但它对空气动力学、自然循环系统轻质结构、遮阳、通风等技术的综合体现，却使福斯特成为了捕风高手。

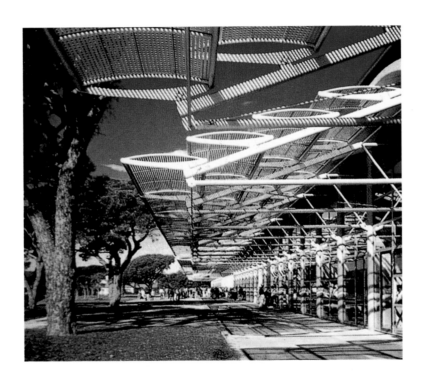

名　　称：弗罗尤斯地方中等职业学校
内　　容：弗罗尤斯属于地中海气候，冬半温和湿润，夏季却炎热干燥，全年日照长降水少，湿度小。弗罗尤斯地方中等职学校必须解决相应的问题。为此，福斯特在建筑向阳侧设计了一组精美的遮阳板将夏季的酷热挡在室外。此外，建筑前选用落叶乔木，夏天可以遮阳成荫，冬又不会阻挡温暖的阳光，最为奇妙的是福斯特选择的植物的树冠与建筑造型十相似和谐。

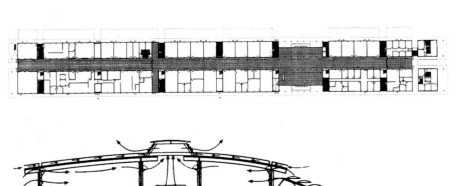

名　　称：弗罗尤斯地方中等职业学校
内　　容：福斯特利用烟囱效应的原理使热空气从室内通道顶面排出，空气再通过窗户进入房间，达到然通风的目的。此外，建筑的屋面助阿拉伯建筑的原理，在混凝土面的结构层和防水层之间设有通的空间，这样就降低了屋面传热数，加速自然降温。这一最基本的气动力学原理在建筑中的运用，志着福斯特已开始探索一个新领域

称：伊甸园工程—模型
观地点：英国圣奥斯威尔
计　师：尼古拉斯·格雷姆霄
　容：位于英国圣奥斯威尔的伊甸园工程是由
古拉斯·格雷姆霄设计主持的一所包括教学、研
等功能的研究所。除此之外，还兼具展览功能向
众开放，展示全球生物多样性和人类对植物的
赖。伊甸园工程利用仿生学原理由布置在精心
计的园林景观中相互联系、气候可调的多个透
穹窿组成。

名称：伊甸园的结构细部
内容：球形穹窿结构由标准的浇铸构件联接的直管
受压构件构成的六边形单元组合而成，众多的蜂巢
结构六角形单元和面层材料一起构成了一种最为轻
薄的外围护结构。面层材料的充气垫利用小型电动
马达提供的压力充气，置于气垫顶部的传感器，可
以感知风、雪等荷载信息，以便调整气垫压力，适
应各种荷载情况，此外生物穹窿以光合作用作为一
种能量源泉，整个系统计划用太阳能光电板，提供
能源。

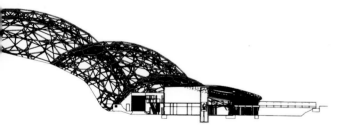

甸园工程的总平面，立面图

称：伊甸园工程内部
容：伊甸园工程的建筑个体是名符其实的生物穹
，在其内部可以体验到由微观摄影和高速摄影
片组成的植物世界。

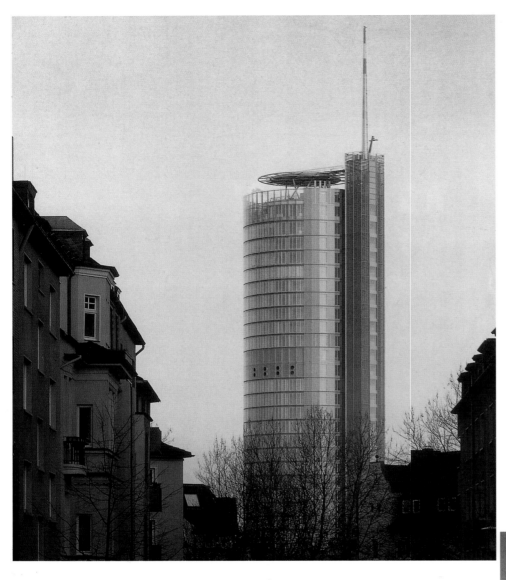

名　　　称：埃森RWE办公楼
　　　　　—外观
景观地点：德国
设　计　师：英恩霍文欧文迪克
　　　　　建筑设计事务所
内　　　容：埃森RWE办公楼
内走廊和顶部的墙体采用玻
璃，便于进行自然采光，改善
照明环境，节约能源。大楼的
技术设备是根据各种不同功
能需要设计的，每个空间都可
按各自的愿望进行调节，楼层
的水泥楼板上带孔金属板便
于贮存热能。

名　　　称：埃森RWE办公楼
景观地点：德国
设　计　师：英恩霍文欧文迪克建筑设
　　　　　计事务所
内　　　容：由英恩霍文欧文迪克建筑
设计事务所在德国设计主持的埃森
RWE办公楼圆柱状的外形，既能降低
风压、减少热能的流失和结构的消
耗，又能优化光线的射入，固定外层
玻璃墙面的铝合金构件呈三角形连
接，使日光的摄入达到最佳状况。

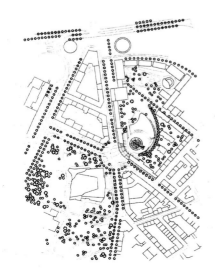

总平面图

称:莱比锡新会展中心
玻璃大厅鸟瞰1
观地点:德国
计 师:冯格康·玛格和合
伙事务所,伊安·
里特西建筑师事务
所
容:德国的莱比锡新会
中心是位于城市北部边缘
区的一座纪念建筑,其中
玻璃大厅位于中心位置,
宽79米,长243米,能容
3000人,是目前最大的钢、
璃结构的建筑。

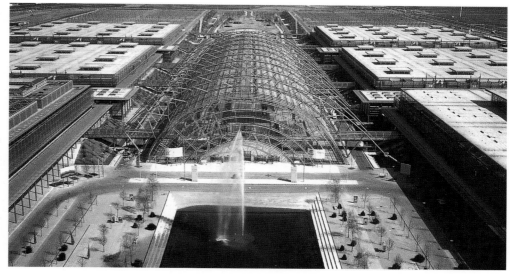

称:莱比锡新会展中心玻
大厅鸟瞰2
容:莱比锡新会展中心玻
大厅将透明和典雅推向了
的高度,而精美的细节设
将二者统一起来。

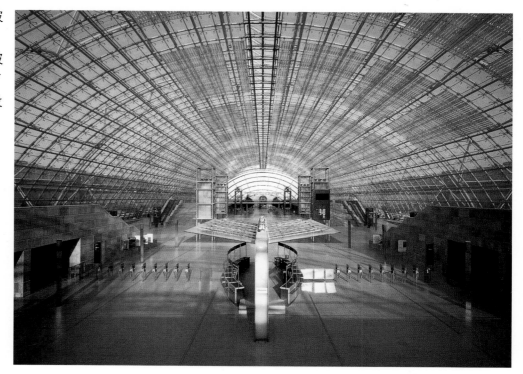

称:莱比锡新会展中心玻璃大厅—夏季通风
遮阳
容:玻璃中心主要的降温手段是利用自然通
,拱的顶部打开,接近地面的玻璃板也开
,通过热压差促进自然通风。

名称:莱比锡新会展中心玻璃大厅—供热示意
图
内容:玻璃大厅的供热系统从上部打开的拱顶
吸收太阳的热能,下部由地板下的盘管加热,
只有这样才能更好地利用可循环再生能源,
使冬季室内不低于8摄氏度的温度。

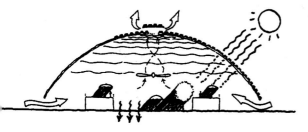

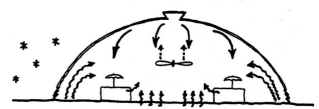

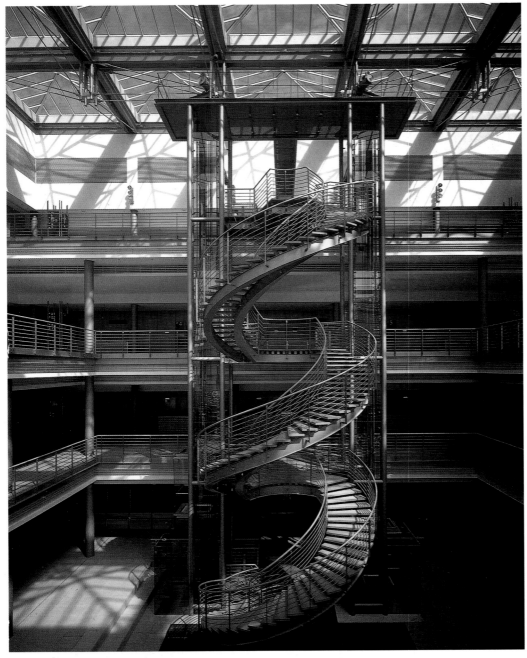

名称：莱比锡新会展中
心玻璃大厅鸟瞰3
内容：莱比锡新会展中
心玻璃大厅的室内楼
梯，钢结构的构造体现
出了典型高技派建筑风
格。

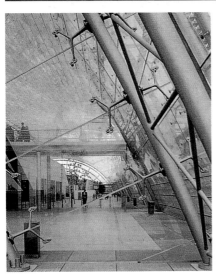

名称：莱比锡新会展中心玻璃大厅鸟瞰4
内容：莱比锡新会展中心玻璃大厅构造细部。

名 称：索其米高生态公园
景观地点：墨西哥城
设 计 师：都市设计集团
内 容：墨西哥城的索其米
高生态公园是由都市设计集
团设计，20世纪80年代建成
的占地3000公顷的生态公
园。在1987年，世界教科文
组织授予此地为世界遗产，
索其米高湖是墨西哥五大湖
之一，70年代墨西哥城从
索其米高的湖底抽取地下
水，并将活水排入围绕人造
地坪的运河，使这一带水环
境面临威胁，于是污水成为
污染的温床，河道淤塞，生
态系统遭到严重破坏，如今
索其米高的"肿瘤"已被消
除，1100公顷的人造地坪已
被修复。此地盛产的牡丹花
极度繁茂，值得一提的是这
项改造工程不只是每个公民
的责任，它更应受到各国政
府乃至全世界重视和关注。
此外，这也是一次保护这一
全球发展最快城市的传统耕
地和自然资源的尝试，更是
可持续发展的生态概念在环
境改造上的体现。

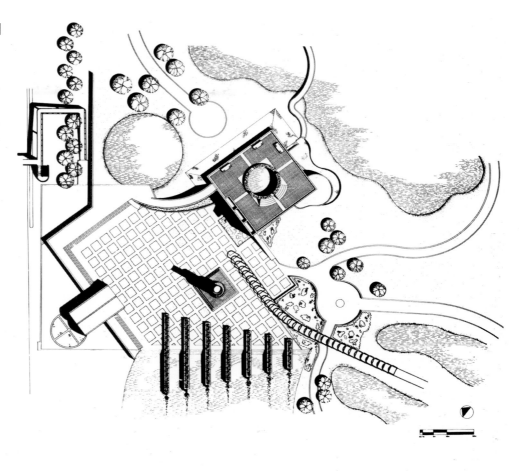

索其米高生态公园1100公顷的人
造地坪已被修复。

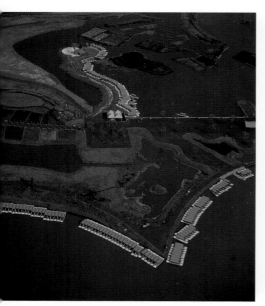

为了解决污水问题，设计师在这里修建了两间水质处理
厂，使污水经过净化处理后再注入运河。图中便是都市设计
集团设计的阿基米德螺旋塔和伸至湖中的排水堤。

名　　　称：诸达勒普中心公园—总平面
景观地点：澳大利亚西珀斯诸达勒斯
设　计　师：特雷特公司
内　　　容：此设计是特雷特公司为澳大利亚西部珀斯的诸达勒斯设计的一所中心公园。它将火车站、地
市中心和作为耶勒冈格地区公园的一部分的诸达勒普湖连在一起，像一个插入市中心的巨大楔子，使
新居住宅和现存景观相互作用和谐统一。这项工程的主题是对澳大利亚当地材料、植物动物和文化的
推崇，注重对环境的保护，太布乐华德路的交通污染借分隔车道和绿化带得以舒缓，自然再生工程也
引入处于全园核心的自然生态系统区域中，定时灌溉的消闲区亦在其中，这是努力保护现存自然景观
的有益尝试。

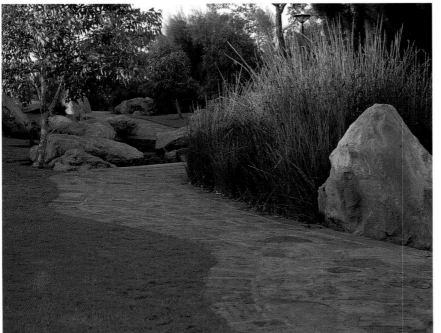

诸达勒普中心公园中，以当地石
块铺成的小路从带有灌溉系统的草
地蜿蜒而过。

诸达勒普中心公园—消闲草地

观 地 点：澳大利亚北部地方安纳姆地
 计 师：生态系统公司
 容：澳大利亚北部安纳姆地的禁猎保护局决定在维持土著民族生存环境不被破坏的基础上，发展
地的旅游业，并建造七灵野生园来实现这一目标。此园除了对区域内的动植物自然资源，环境景观
行保护之外，更注意处理人与自然之间协调关系，通过控制游客的数量来降低对环境的侵扰，这是一
在将旅游业影响最小化的前提下，展现和保护美好的自然栖息地，并支持土著经济的园林设计工程
先例。

园区规划图例：

1．社交活动中心／栖息中心
2．经理住所
3．员工住宅
4．洗衣店
5．维修室和水槽
6．划艇登陆区
7．工作间、发电机房和油库

客 房
员工食宿区
表演区
菜园
果园
泥土人车行道
步行道
沼泽地
红树
现存的植被线
沙滩
岩石

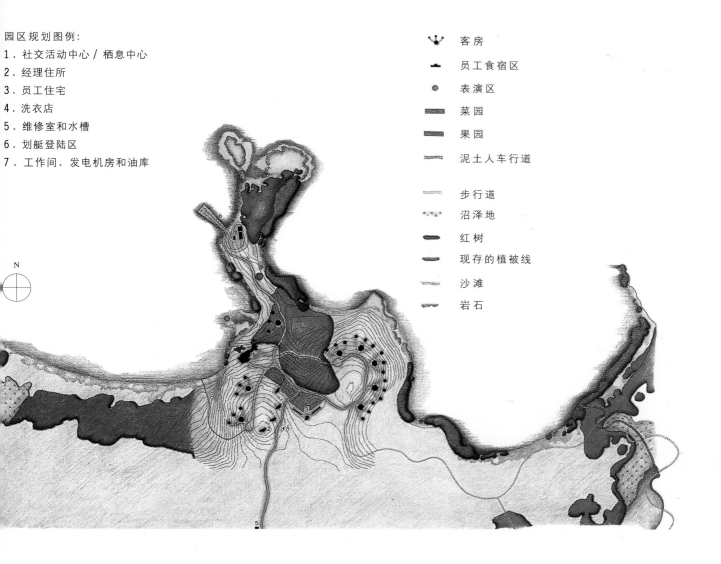

N

名称：七灵野生园

内容：建筑的形式和色彩，使茂密的绿林和建筑融为一体，向游人全面展现具有乡土民风的旅游特色

名称：七灵野生园

内容：建筑物恰当而精心地安置在开放性的林区中，从形式上与当地森林整体环境的协调到内在的小容量都体现出与环境共生的生态设计概念。

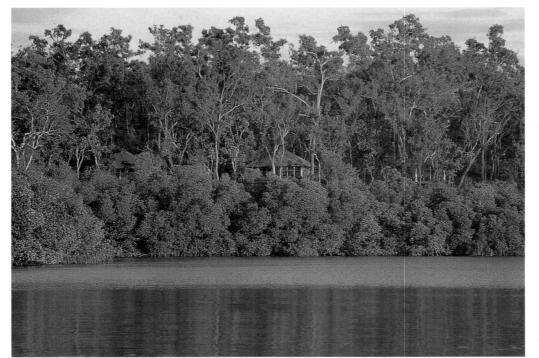

名　称：茨城自然公园

景观地点：日本·岩井·
营沼

设　计　师：米兹鲁曼森
林环境设计
研究所

内　容：在日本营沼
一片沼泽中，茨城征用
16 公顷用来进行生
态保护，使得整个地区
长期受益，反映了当地
政府和人民对于生态
问题的正确认识和重
视。值得一提的是，此
工程的整个过程未砍伐
一棵树木，而且新种植
了大量树木。由此可见
这个地区在都市化的压
力下对自然环境加以保
护，需要明智的文化背
景和人们的共识，这项
工程便是一个佐证。

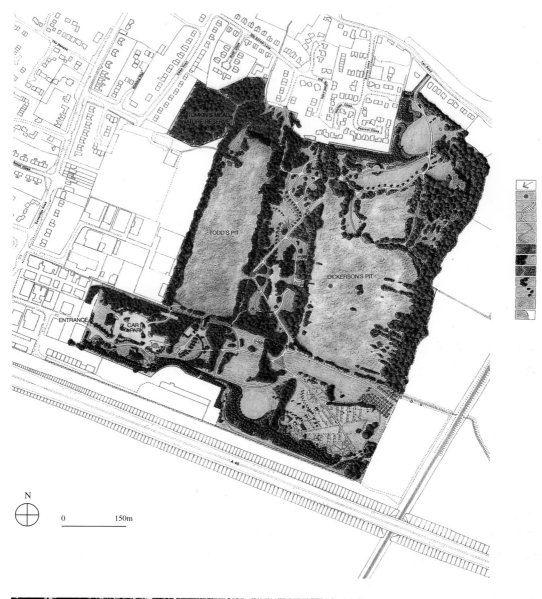

名　称：茨城自然公园

内　容：茨城自然公园中
大量采用木板路，是对
日本传统文化的延续和
传承，同时自然的效果
十分吸引人。

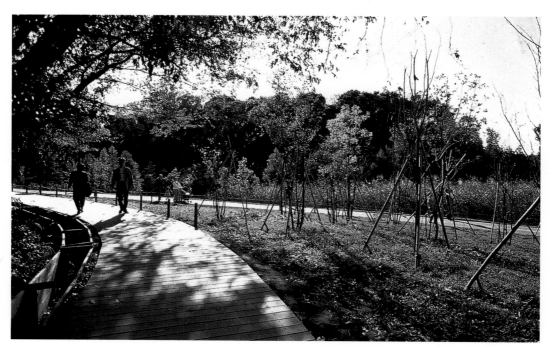

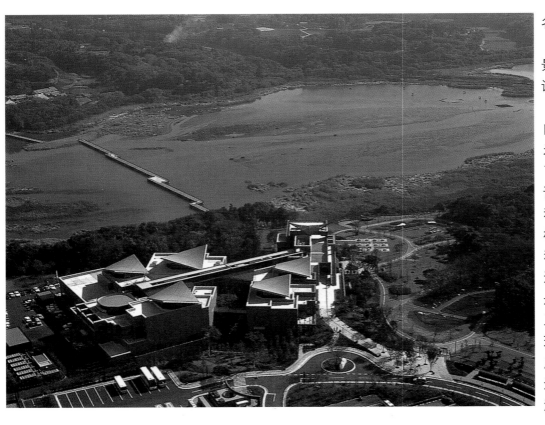

名　　称:米尔顿乡间
　　　　园—平面图
景观地点:英国剑桥郡
设 计 师:园林设计事
　　　　　　　　所
内　　容:英国剑桥郡
米尔顿乡间公园，体
了当今英国园林建筑
计的幽静、自然、脉络
和恰如其分的时尚
格，重在均衡生态种
和宁静的园林设计风
适配的关系。因此设
是生态进程自然化的
工创造，园区的调控
理，既满足了游客的
愿，又避免因植物生
过盛而遮挡游人视线
淤塞湖面的现象发生

名称：米尔顿乡间公园 3
内容：在米尔顿乡间公园中，由剑桥郡南
区委员会建筑事务所设计的游客中心若隐
若现地巢居于湖畔林区当中，充分体现了
人、建筑、环境的共生。

名称：米尔顿乡间公园 2
内容：米尔顿乡间公园的设计，在废墟中创造自然
息地，维护生态平衡，芦苇小塘和生活在其中的野
意趣盎然。

称:西姆斯河道整治

观地点:美国德克萨斯州
　　　　休斯顿

计　师:SWA 事务所

　容:由于严重的洪水泛
问题,美国陆军工程部受
派对德克萨斯州休斯顿的
姆斯河道加宽和疏导。这
设计最终由SWA事务所承
,西姆斯河道整治不仅是
项具有重大长远意义的设
建设、防洪工程,还作为
然公园、交通缓冲走廊、
生动植物保护区、雨水和
下过滤器,以及生物繁殖
而起到重要作用,并且对
在恶化的城市郊区环境的
善有着积极的影响。

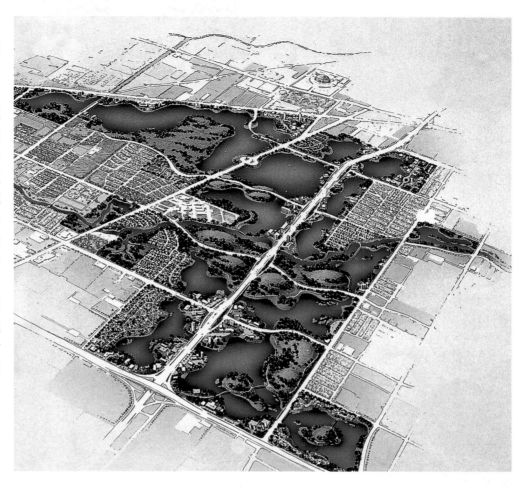

名称:西姆斯河道整治

内容:西姆斯河道整治方案,从保护生态环境的设计概
念出发,否决了浇铸混凝土河床的建议,而是积极利
用河床的自然地形,并配以人工造林,使河道问题得
到了解决。图中是正在进行施工的情况。

姆斯河道整治竣工后的河道整治工程。

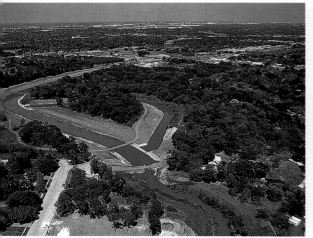

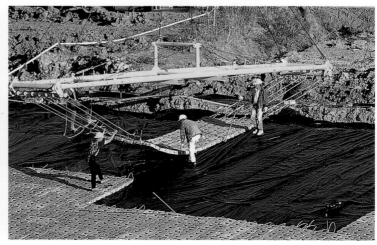

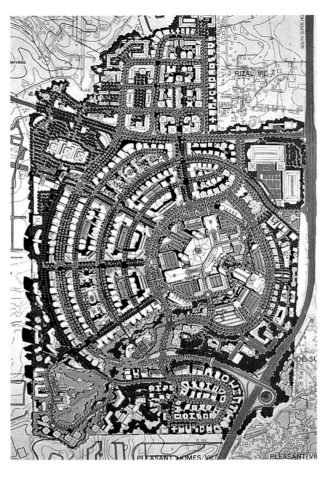

名　　称：菲林韦斯特城市中心
景观地点：菲律宾马尼拉
设 计 师：SWA事务所
内　　容：菲律宾政府为了刺激开发商之间的竞争，提高经济实力，决定在马尼拉605英亩的土地上进行包括总体规划、都市设计和全面的景观建筑设计的综合项目。SWA事务所在体现此意图的前提下，将这一融合各种使用功能的高密度综合项目与当地的自然景观精心地融合在一起，做到了项目庞大却未破坏任何自然景观，在环境商业价值提高的同时也保证了生态环境的完整和维护，使建筑和自然得到了共生。

菲林韦斯特城市中心鸟瞰图

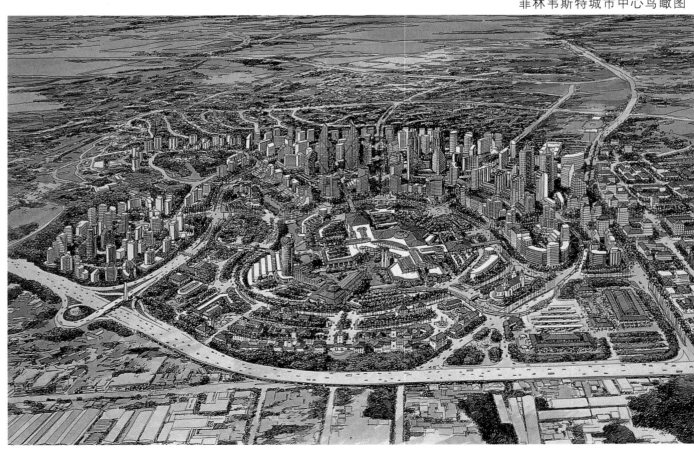

名称：菲林韦斯特城市中心
内容：建筑物自然地存在于受保护的成年果树和洋槐树丛中。

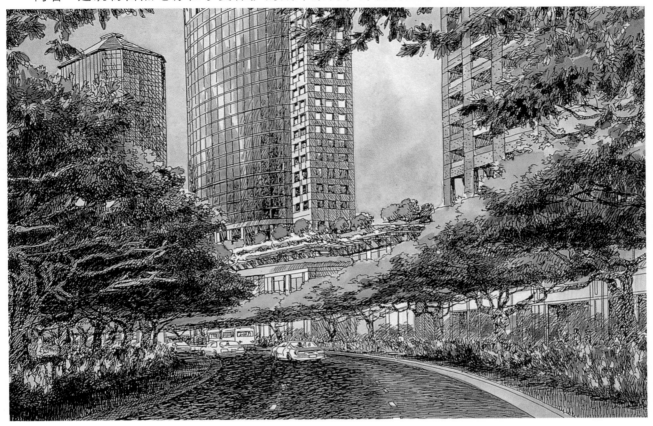

菲林韦斯特城市中心有一条河流纵向穿过的240公顷的条形公园。

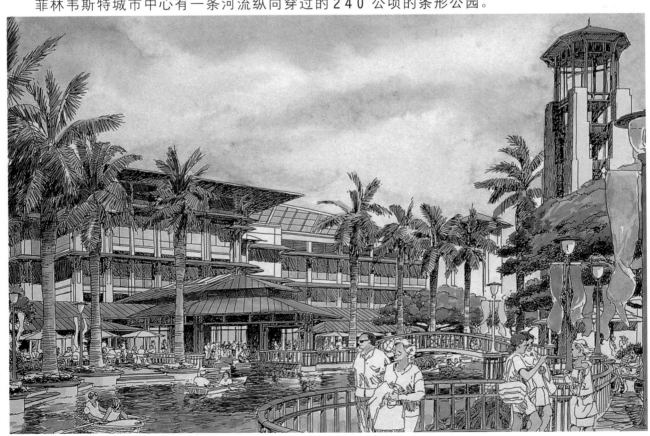

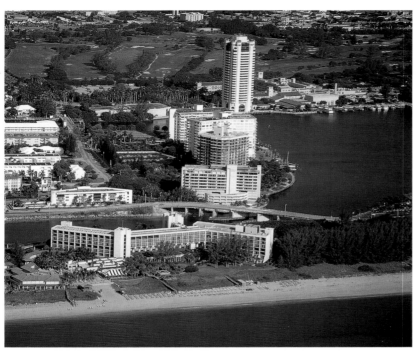

名　　　称：博卡海滨俱乐部
景观地点：美国佛罗里达州博卡市
设 计 师：SWA 事务所
内容：美国佛罗里达州博卡市的博卡
店下设有博卡俱乐部、乡土俱乐部及
内外兼营的餐厅和游泳池。此设计将
些景观要素精心地组织在一大片植
中，避免了对原有景观，包括沙丘、
物的破坏。

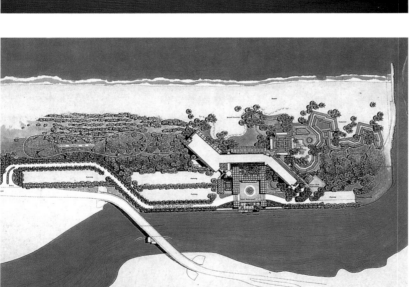

博卡海滨俱乐部总平面图。

　　蔚蓝的大海，碧绿的草地，闲适
游人，美丽的博卡海滨俱乐部向我们
现了一派迷人的景色。

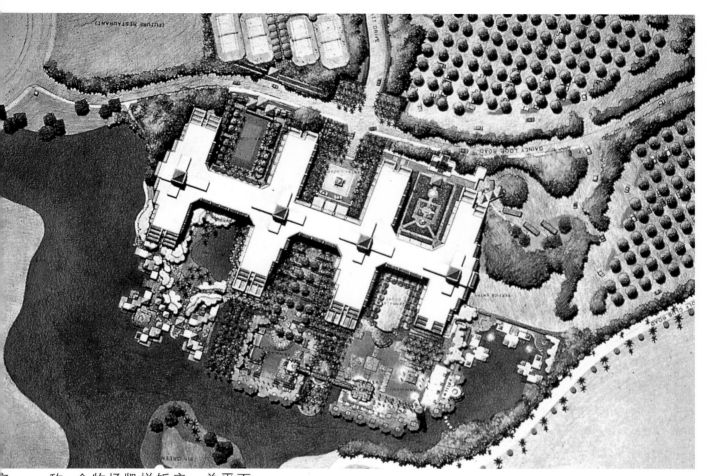

名　　　称：金牧场凯悦饭店—总平面
景观地点：美国亚利桑那州司各特谷
设　计　师：SWA 事务所
内　　　容：金牧场凯悦饭店是由 SWA 事务所设计的，位于美国亚利桑那州司各特谷，是一所拥有 486 套房间的假日饭店，它拥有古典的形式，宏大的空间，戏水池及六个醒目的花园，所体现出来的是建筑与亚利桑那州景色之间获得和谐共生关系。

　　金牧场凯悦饭店的设计方案，除了要体现建筑与亚利桑那州景色之间和谐的共生关系，更要通过种种手段唤起人们在无限沙漠中对绿洲的记忆。本图则以热带的植物和接近沙漠色的地面铺装来寓意沙漠，配以草坪，共同来解释这个概念。

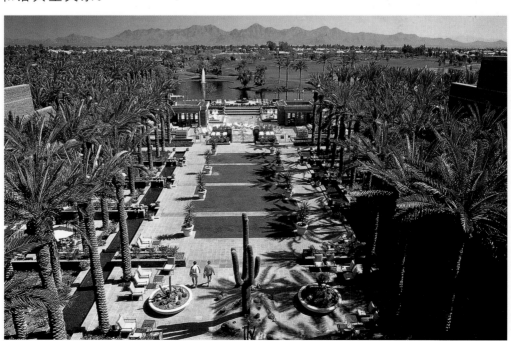

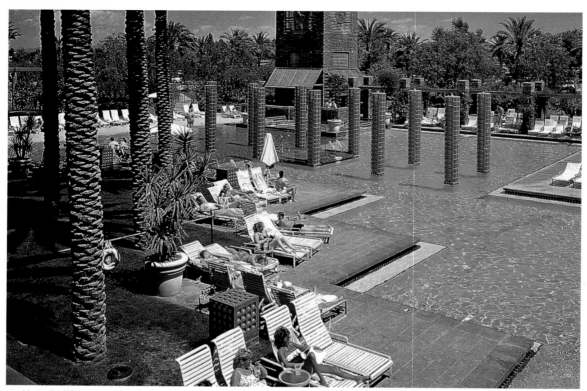

金牧场凯悦饭店室外休息地

金牧场凯悦饭店室内休息地

作者：阿尔福特·大卫

内容：该别墅利用当地的材料作为建筑用材，建筑的外部形体高低落差，使内部空间富于变化，屋顶的碎石、绿草与红木砌石相结合，至此，建筑与自然环境便有机而和谐地融为一体。

该建筑的全景。在错落有致的高大灌木丛中，阳光投射在枫树叶上，瑟瑟地闪着金黄色的光芒，衬托着别墅，跳跃的色彩动人心弦。我们不能不为设计师的杰作而动容，然而，也应反思，这是否是人类将自己的意志从闹市转向了自然呢？

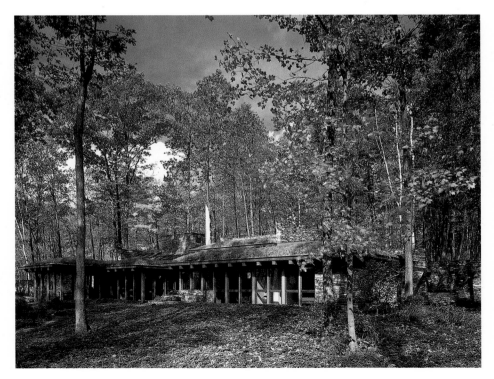

作者：帕特斯亚·瑞特

内容：工业味的设计意识，现代材料的运用，使这间工作室充满了现代气息。为了节约能源，设计师也注重对可再生资源的利用，如节能、自然通风和采光

作者：约翰·梅尔

内容：21 世纪的设计师的环保和生态意识已逐步加深，他们已经将众多的自然材料进行循环再利用，使室内空间充满了自然的气息。

名　　　称：普西尼剧场总体模型、建筑局部、正立面、效果图

展 观 地 点：意大利德尔卢卡

作　　　者：保罗·波多盖希

内　　　容：德尔卢卡的新普西尼剧场是为了代替露天的大剧场而修建的，圆形大剧场以它那永恒的形体矗立于湖滨，该设计中的轻型结构给人以强烈的感染力并与环境相融合，那和谐的外形与近处纯自然因素形成的小山极为相似。设计的灵感源于从湖面飞翔而起的水鸟；源于湖边的芦苇曲线；源于以侧肋形式重组的小木船结构，就像人的骨骼一样，当在建筑里演奏音乐时，它就像一个声音的容器。

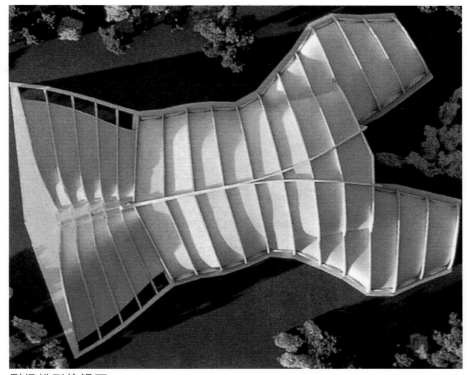

剧场模型俯视面

剧场模型俯侧面

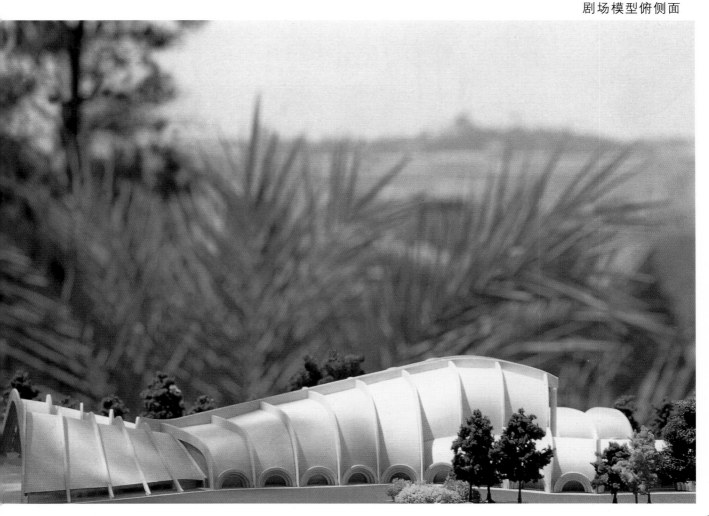

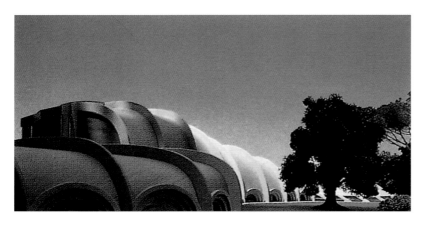

名称：普西尼剧场
内容：依靠外侧墙肋连续与停顿产生的节奏，以其多姿多彩的重复来表达这座音乐的建筑，那么薄木片—得益于其更为丰富的多样性的使用，增加了确保特殊需要的适宜音质的可能性，这种音质定位是在19世纪最高级的音乐演出时所用的。

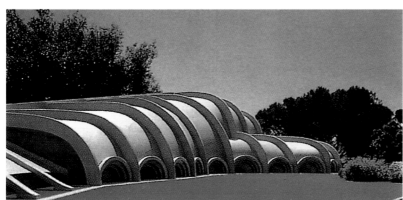

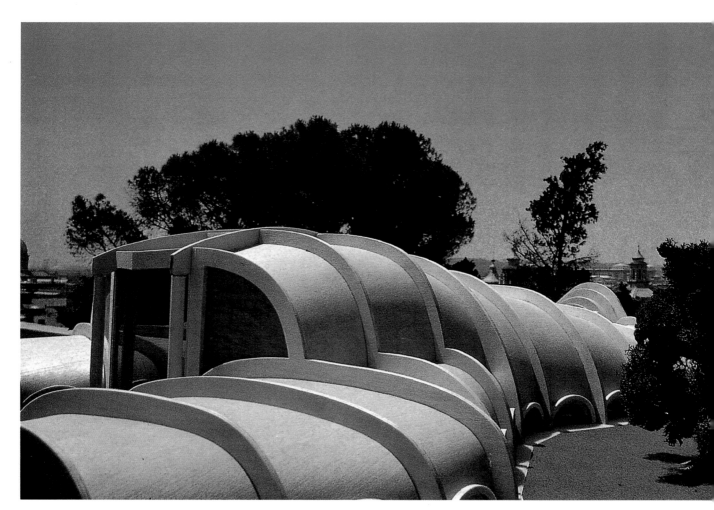

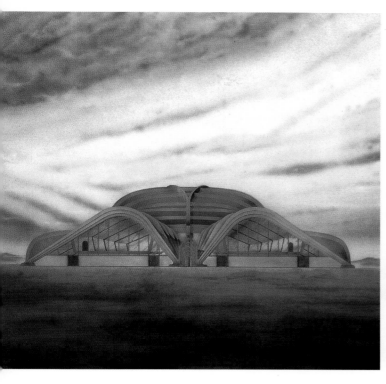

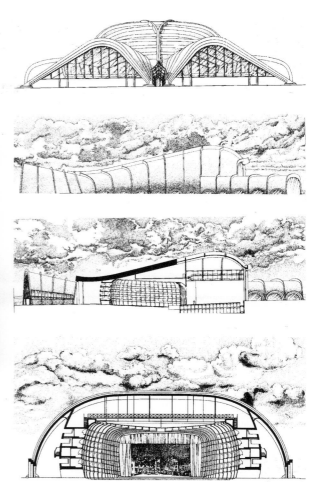

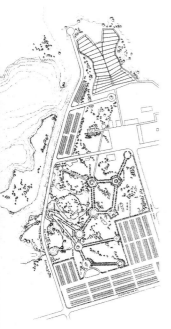

名称：普西尼剧场

内容：保罗·波多盖希的建筑—普西尼剧场的立面、剖面、总平面室外效果图，一层平面、二层平面效果图。

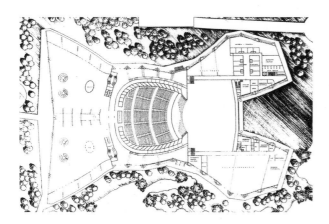

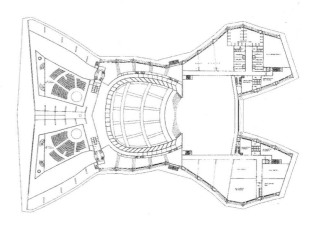

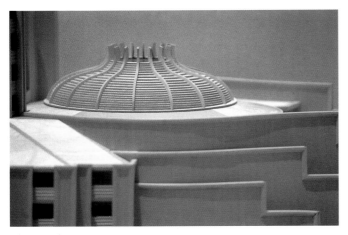

名　　　称：卡滕佐诺·波莱特玛剧场

景观地点：意大利

作　　　者：保罗·波多盖希

内　　　容：卡滕佐诺·波莱特玛剧场一层平面、室内透视、模型俯视、模型局部、模型外观。波莱特玛剧场是出于对老圣·卡琳温剧场的纪念，"马蹄形"的剧场正厅使人们想起一幅熟悉的图画，那是居民们共有记忆中的一个片断。这是个非常典型的意大利式的剧场，在这空间中，源于自然形态的灵感是如此地显而易见，人们会感到自己是被保护在海洋生物的壳体中——一个巨大的壳体包裹着整个的观众席。

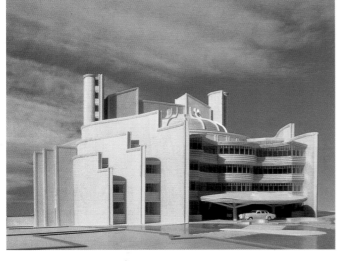

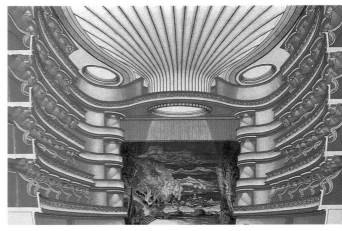

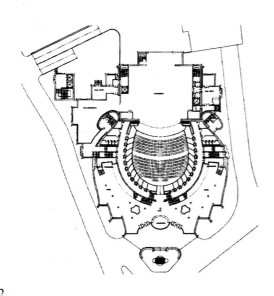

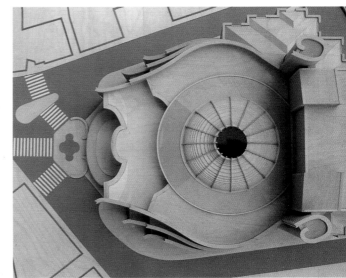

称：波多盖希水晶花园
观地点：意大利卡尔卡塔城
计　师：保罗·波多盖希
　容：它们位于意大利中部卡尔卡塔小城，
古老城堡对面的悬崖上用"图弗"（一种质
极为柔软的岩石）、石块建造的外形简朴的
筑，建筑的另一侧是一条小街把这几栋建筑
在一起，保罗·波多盖希的住宅就在其间。
街的对面是他的"水晶花园"，稍远处的山
上是他的"牧场"，在那里他和他的马交谈，
他的狗嬉戏，看天鹅起舞，听野鸭鸣唱。

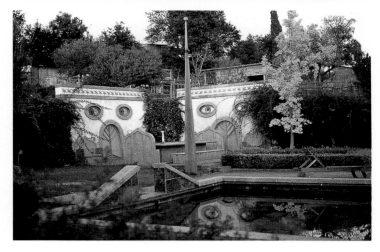

名称：波多盖希水晶花园

内容：波多盖希水晶花园仿佛是一个奇
的世界。巴洛克的活力，后现代主义的
喻，来自自然的灵感在这里汇聚在一起
此页图为花园喷水池，花园小区。

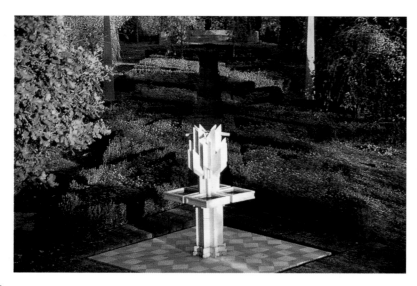

称：巴尔蒂住宅

观地点：意大利

计 师：保罗·波多盖希

容：巴尔蒂住宅的平面、外观。

尔蒂住宅位于泰伯河谷旁陡峭的图
岩之上，在距离住宅不远的一片橡
中，一处古罗马时期的陵墓遗址，遗
被野蛮的自然力所摧残的景象令我
猛醒。"我所要建设的住宅将不再和
然对立，而要与自然和谐相处"。

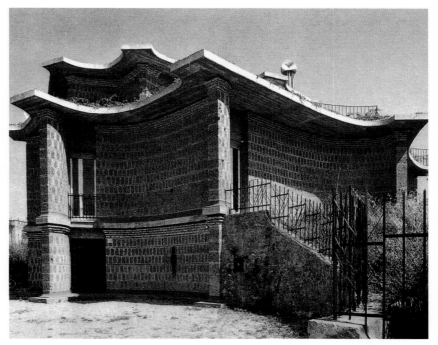

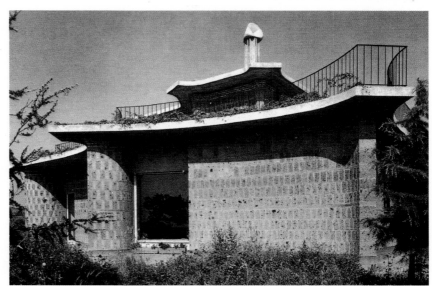

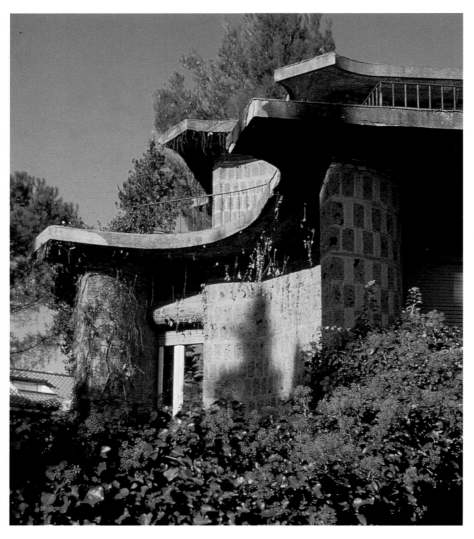

名称：巴尔蒂住宅外观
内容：设计师力图探寻一种与周
边环境相和谐的关系，这种关系
既不妥协，又绝非单调无趣，探
寻一种变化的、模糊的空间性
质：建筑外部的凹墙将空间捕捉
和同化，而内部的凸墙又将空间
压迫并迫使它流动起来；探寻材
料、形式与周围环境和罗马城之
间的深刻联系。

名　　称：绿色之城—吉隆坡
景观地点：马来西亚
内　　容：这是一座与其他任何大
城市相比都一样有着众多人口和
汽车的城市。然而我们却能惊喜
地发现它可贵的不同之处：一个
绿色环保的生态城市，一个人与
自然和谐共生的生存空间！建设
它的是一群具有高度环境意识和
生态审美意识的人们。他们的前
瞻行为应该引起我们严肃的思
考，反思我们的价值取向，为什
么我们的城市环境仍在恶化？

第三部分　设计文化意识的强化

　　文化是人类在发展进程中创造的物质财富和精神财富的总和，是人类生活方方面面的体现。设计，这种人类改造外部世界的行为同样也是人类在社会生活中的一种文化活动。设计作品除了具备一定的功能外，还传递着文化信息，展示着人的审美情趣，体现社会结构和风俗习惯。设计是联系物质文明和精神文明的关键。

　　环境是人类生活的家园，环境作用于人的思想意识，人生活在综合环境之中，环境对人的影响慢慢沉淀在人的深层心理意识之中，同时也对环境的面貌起了不可忽视的影响。

　　环境景观设计就是在特定的场所进行环境的人为改造活动。在 20 世纪，城市大规模的发展，造成传统文化景观严重的破坏，生活环境变得极度恶劣，人类心灵产生了空前的危机。但是随着 21 世纪的到来，通过设计文化意识的强化，设计师有能力也有义务将我们周边的环境建造成一个既有良性发展的生存空间，也能够给人们带来文化体验的场所。

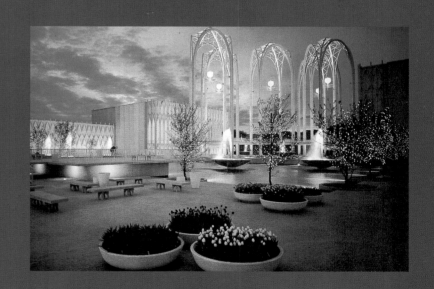

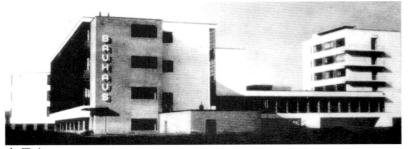

全景之一

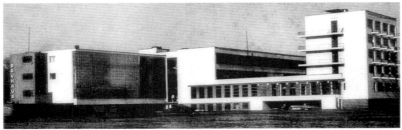

全景之二

教学车间墙面

名　　称:包豪斯校舍楼(1925—1926

景观地点:德国

设　计　师:沃尔特·格罗皮乌斯

内　　容:沃尔特·格罗皮乌斯是现代主义建筑设计思想、现代设计教育的奠基人。建筑以简单基本几何形体为构图元素,墙面平滑光洁,不对称的布局,手法灵活、自由,充分发挥了钢结构和钢筋混凝土结构的轻巧特点。金属制品和大玻璃的晶莹反光的特性,建筑简洁明快,合理有效,完全摆脱历史已有建筑格局的样式。包豪斯这种建筑风格的形式是受到社会主义思潮的影响下产生的。为大众、为平民的思维方式,最终产生了纯功能主义的现代主义设计思潮。

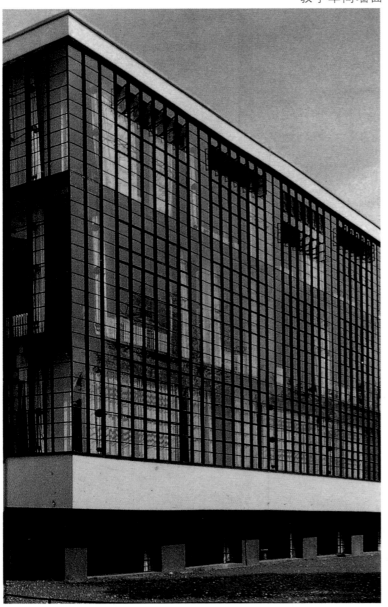

教学车间

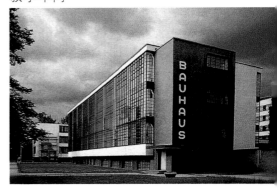

学生宿舍

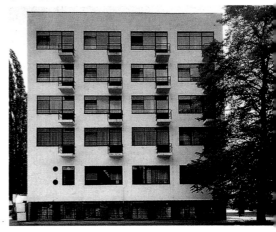

称：西格拉姆大厦
观地点：美国纽约
计 师：密斯·凡·德·罗
容：大厦39层，高158米，主体是六个
的长方形的玻璃盒子，大片玻璃窗除楼顶、
底外，外观简单至极，整齐划一，毫无变
。50—60年代，美国工业、经济发展，需
大量兴建高层商业大厦，密斯提倡"少即是
"不求任何装饰的建筑美学，正符合由批量
生产的构件建筑成的大厦的需求，此大厦
国际主义风格的里程碑。"密斯"式高楼之
也由美国兴起，传遍了世界各地。今天，在
界各个现代化城市都林立着"密斯"式大
，它们改变了世界三分之一城市天际线，这
是工业文明的胜利，这种风格是现代工业
会达到顶峰的建筑艺术符号。但是从21世
的眼光来看，此类建筑已不符合人类自下
上的需求，第一：高层建筑林立产生的热岛
应，使小气候更加恶劣；第二：大面积的玻
幕墙产生强烈的光污染；第三：此类建筑使
心理压抑，是完全不注意人的需求的典范。
此，国际主义建筑，现今已受到广泛的批
，不能符合21世纪生态文明的需要。

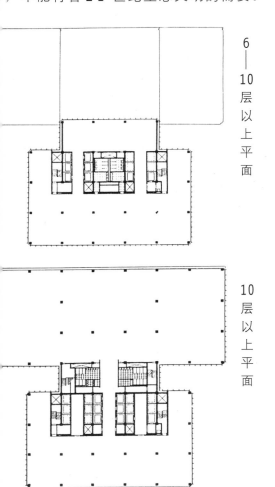

6
—
10
层
以
上
平
面

10
层
以
上
平
面

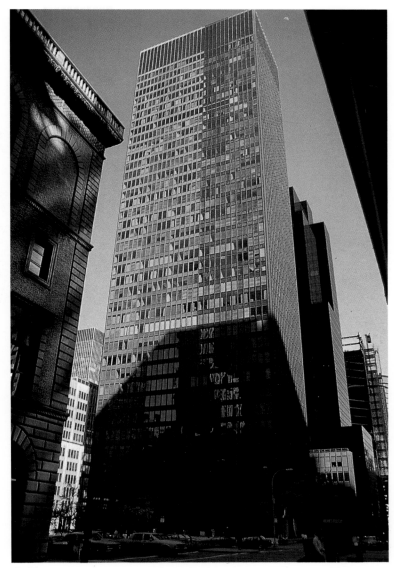

全景

入口处

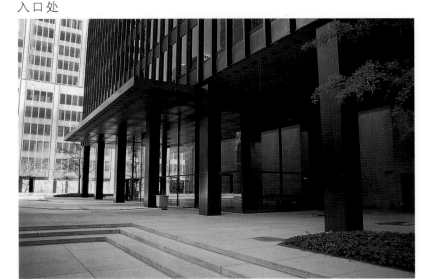

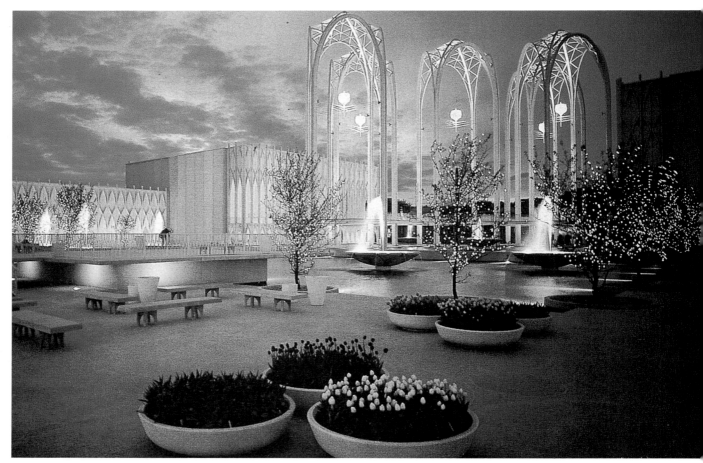

▲ 入口处

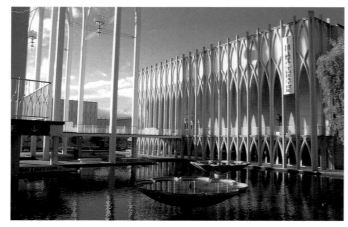

◀ 入馆处

名　　　称：世界博览会联邦科学馆
景 观 地 点：美国
设　计　师：雅马萨奇
内　　　容：没有采取集中式布局，而是哂
取了东方园林建筑手法，作品宁静、典雅
很有中国园林的韵味，是对国际主义积
板、单一、无人情味的批判和修正。

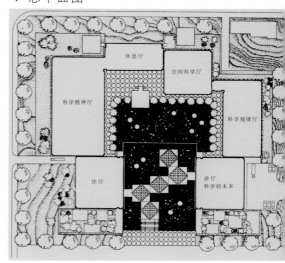

◀ 池景

▼ 总平面图

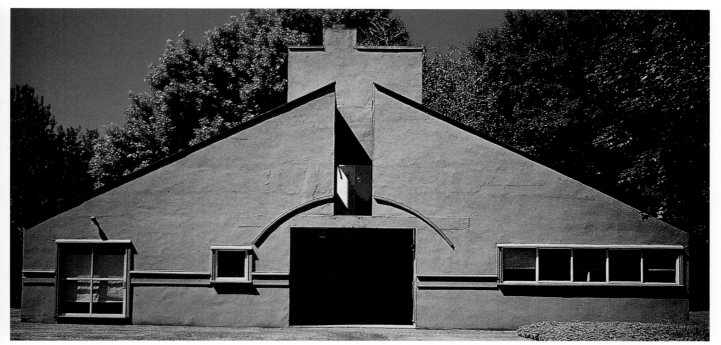

名　　　称：文丘里母亲住宅
景观地点：美国费城粟米山
设　计　师：罗伯特·文丘里
内　　　容：古典的建筑符号和装饰细节，并从美国大众文化中吸取营养。装饰主义的手法打破现代主义、国际主义建筑的特点，此建筑中包含大量清晰的古典主义建筑特征，如拱券、山墙等，在功能上、建造方法上都是现代的，仅仅是采用历史符号和戏谑的开豁口的方式来增加建筑形式的丰富感。60—70年代后，西方社会经济高度发展，物质丰裕，但环境、资源、生态、社会、信仰等一系列危机反倒使人们在物质丰裕时期产生了新的危机感。社会文化心理随之发生新的重大转变。在设计方面，人们的精神要求和审美观念自然和50年代不相同。

名　　　称：普林斯顿大学戈顿·吴大楼
设　计　师：罗伯特·文丘里
内　　　容：建筑与都市邻里非常吻合，本身又具独特的历史韵味，这座建筑中有大学传统的建筑形式，有英国贵族府邸的形象，又有老式乡村房屋的细节，设计师追求一种典雅的、富于装饰特征的、历史的、折衷主义的建筑形式。

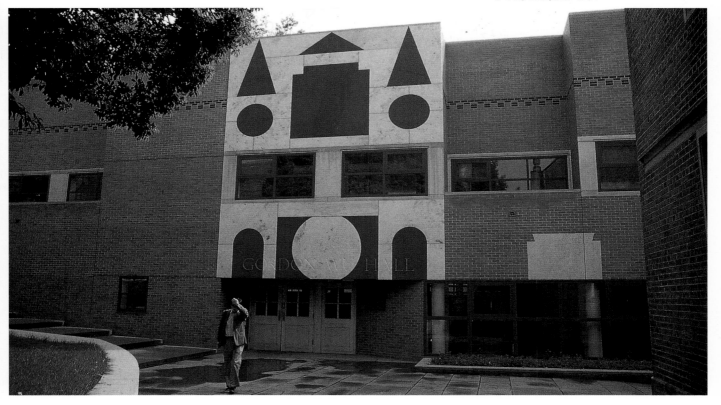

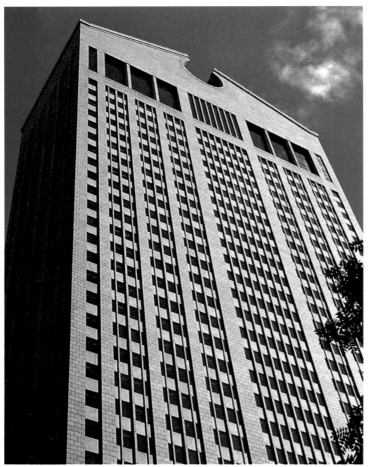

名　　　称：美国电报电话公司大厦
景观地点：纽约中心地带
设 计 师：菲利普·约翰逊
内　　　容：具有后现代主义的所有特征—历史主义、装饰主义、折衷主义。在顶部的三角山花天口的处理，具很强烈的戏谑特征手法，在钢结构上采取石片，使石头作为幕墙材料，达到古典主义的效果，并广泛采用罗马、文艺复兴、哥特风格细节，是第一件把后现代主义设计手法用于高层大型建筑的作品，是后现代主义的里程碑。

　　　后现代主义者企图以表面形式上的复古，来重塑建筑的精神意义，但却忽略了时代的发展，没有考虑在不同的时代下，怎样"发展"本地区本民族的文化，而只是照搬过去的表面形式，没有真正研究文化的内涵对人们心灵产生的亲和感，更不用说现在流行的所谓的"欧陆风格"了，此类建筑小面积的出现不失为一种点缀，但现在在中国大面积的流行不能不是说对中华文化的侮辱了。

名　　　称：波特兰公共服务中心大厦
景观地点：美国华盛顿波特兰市
设 计 师：迈克·格雷夫斯
内　　　容：设计注重文脉，采用古典主义的基本设计语言，并采用大量装饰细节，具有浓厚的装饰性，与现代主义、国际主义的冷漠、非人格化风格不同，摆脱了国际主义的文化限制，走向多元化。

美国电报电话公司

公共服务中心大厦正面

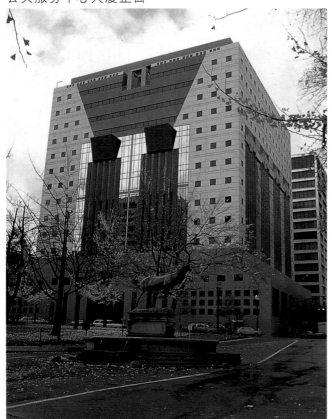

大厦背面

术馆近景
门厅玻璃墙）

　称：斯图加特新州立美术馆
观地点：德国斯图加特新州
　计　师：丁·斯特林
　容：将现代主义、古典主义、高技派
至古罗马和古埃及建筑形式片断混杂在
起，体现后现代主义建筑师不求统一，不
完整，不求和谐，承认多元共生，赞赏复
性、矛盾性的建筑美学观念。

中心园广场

侧翼（拱门下为地下停车场入口）

风管

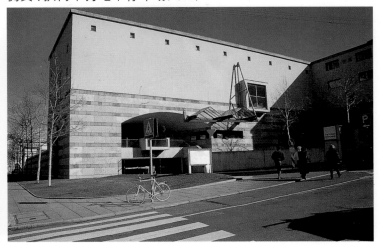

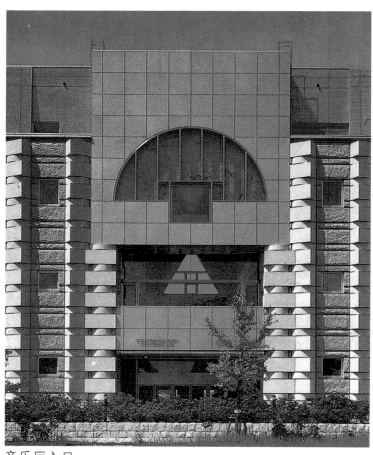

名　　称: 卡内基音乐大厦

景观地点: 美国纽约

设 计 师: 西萨·佩里

内　　容: 在用色上, 开窗方法上, 钢挑檐处理上都是从已有建筑中提炼出来, 力求与旧之间的呼应, 同时又具强烈的现代感, 重了历史文脉。

音乐厅入口

筑波旅馆

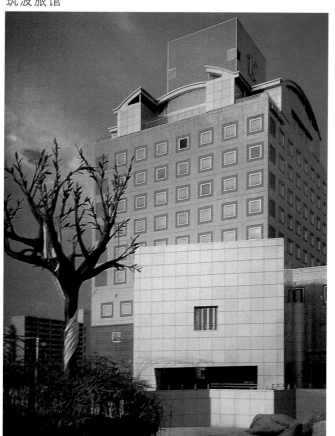

广场与旅馆

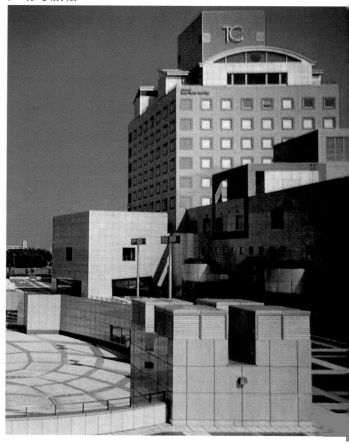

名　称：迪斯尼集
　　团总部
观地点：美国佛罗
　里达州奥
　兰多
计　师：矶崎新
内　容：这个建筑
是一个长条形建
，中部由各种形体
互穿插错位、丰富
变，并有一个高大
圆桶状的标志性
体，入口处一个米
鼠耳朵状的大窗
。整个建筑的外部
彩瑰丽、斑斓，非
醒目，活泼轻松，
种游戏般的造型
色彩正符合迪斯
集团的形象和宗
，典型的美国文化
表现。

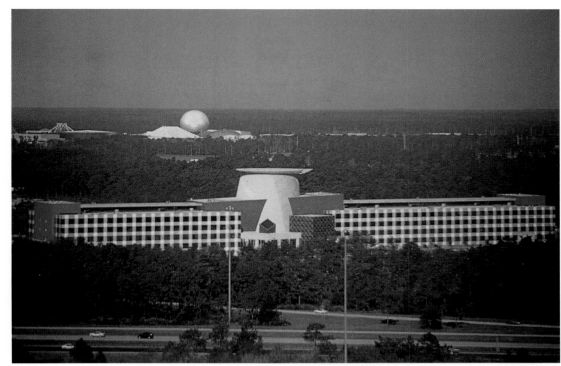
全景

入口处

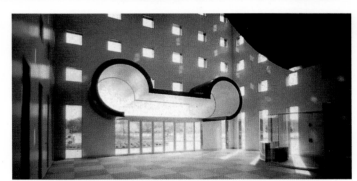

主体

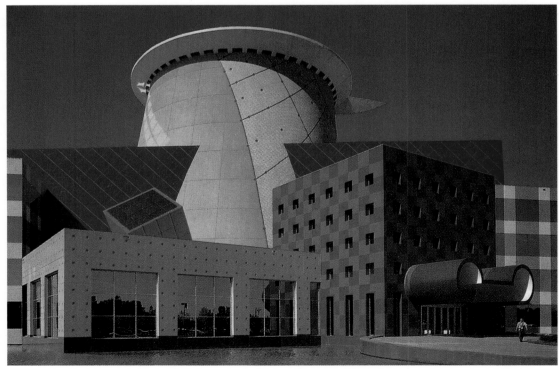

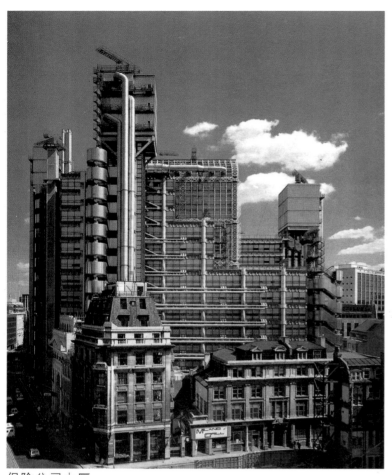

名　　称：劳埃德保险公司大厦
景观地点：英国伦敦
设 计 师：R·罗杰斯
内　　容：高技派的代表作之一，建筑构件暴露在外，一道道钢管和结构件错杂地攀在建筑上，不锈钢、铝及其他合金材料构件给人冷峻的感觉，设计师把工业结构、工业造、机械部件上升为一种美学。

名　　称：拉维莱特公园
景观地点：巴黎
设 计 师：屈米
内　　容：公园位于巴黎东北角，占地86亩，是法国200周年国庆的十大建筑之一。公园被认为是与21世纪相适应的新型公园，设计师要改变传统公园的观念，追求新事物的开始，而非旧事物的终结，这种观点完全于未来。设计师把公园划分为120米间距的格网，在每个交叉点上，安排了全用钢结构大红色瓷漆钢板建成的构筑物，这和原有空间、建筑、河道等有机地布置在一起，给杂乱无章的感觉，体现了"偶然"、"巧合"、"协调"的解构主义设计思想。

保险公司大厦

公园一

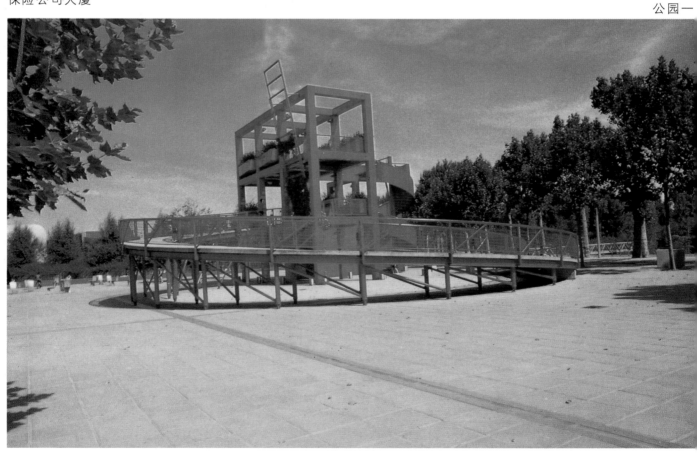

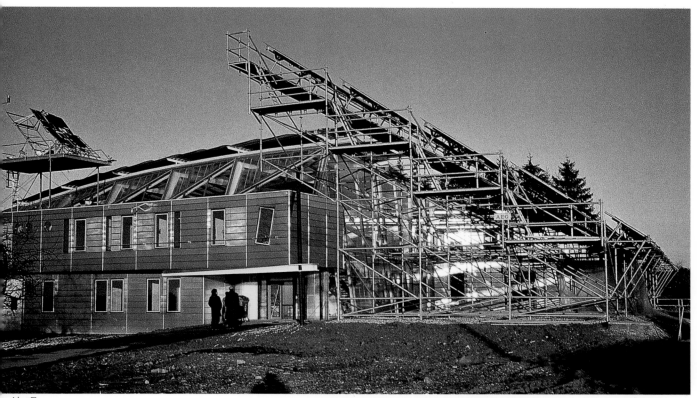

外观

称：斯图加特大学太阳能研究所
　　　（1987）

观地点：德国

计　师：贝尼希

　容：建筑像是用一堆建筑材料凌乱拼
而成，这种杂乱、无序并有着强烈的动感
效果正是设计师所追求的，然而这种风
能否为大多数人所接受并喜爱，只能由
间去考验。

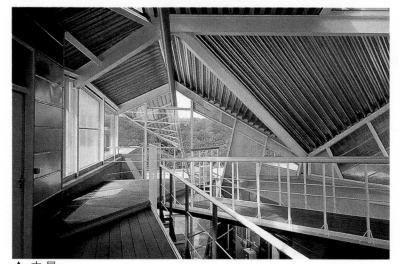

▲ 内景

▼ 近景

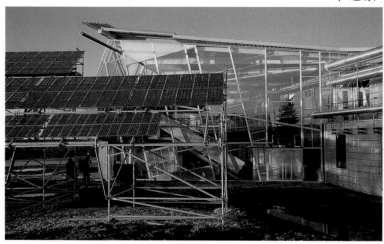

名　　　称：蓬皮杜艺术文化中心
景观地点：巴黎
设 计 师：罗杰斯
内　　　容：高技派形成流派的里程碑，位于巴黎中心地区波布高地，整个建筑都由金属架、钢管、钢柱、钢梁等构件组成，并不加遮掩地暴露在外，并漆上鲜艳夺目的颜色，这使它看起来更像一座化工厂，与周围大片古旧的房屋很不协调。它刚落成时，引起很大争议，观点分歧很大，平心而论，艺术文化中心更像一座工业性或技术性的建筑。作为艺术文化中心，它缺少艺术性和文化气息；作为国家级的建筑，它无法体现纪念性。对此，建筑师说："起初我们为建造一个全国性的文化建筑所吸引，后来开始感到，当文化正处于不说是危机也是变乱状态的时候，这项任务本身就是矛盾的。"这是时代和社会的矛盾，除去物质的条件外，崇高的建筑艺术和纪念性还要有崇高的社会理想作为它的思想基础，然而，现代资本主义社会有极发达的物质经济条件，却缺少值得表现的崇高精神和理想。艺术文化中心正是通过现代科学技术、材料等表现出现代社会文化和人们精神世界的空虚。

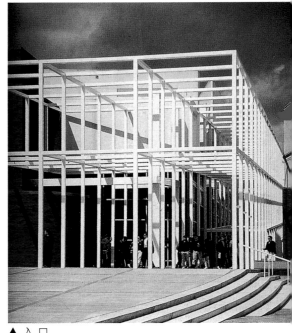

▲入口

▼外

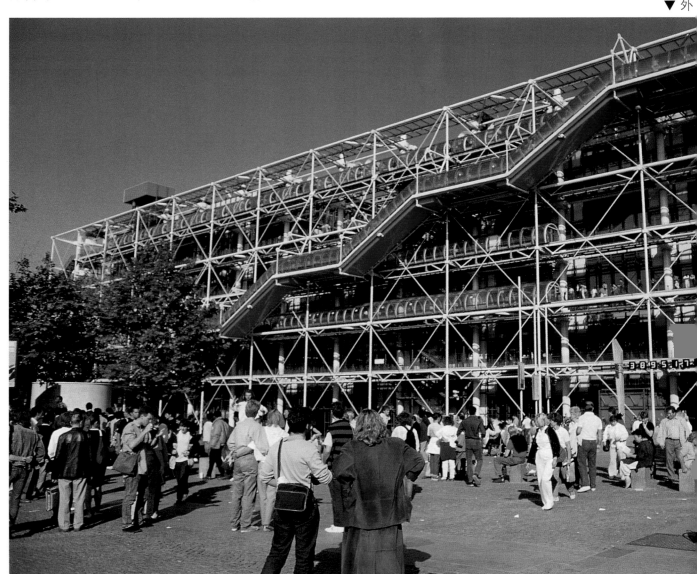

称：俄亥俄州大学韦克
斯纳视觉中心
观地点：美国
计 师：彼得·埃森曼
容：该中心是解构主义建
的代表作之一，专为前卫派艺
而建造。它的骨架由两套交叉
三度空间格网组成，它们连接
已建成的两个报告厅和拟建的
术中心，这两套格网和已有的
市肌理相一致。作为入口的中
断裂的红色塔楼隐喻着区内曾
焚毁的军火库碉堡，是出于对
史的尊重。埃森曼是一位高举
构主义建筑大旗的理论家和实
家。解构主义建筑的特征是反
心、无次序、不稳定、流动、
乱、破碎，这些特征是对传统
筑法则的颠覆。当今，由于审
范畴的扩展，人们不但欣赏简
、完整、明确的形式，而且，
同了混沌无序的形象，越来越
的人接受了不规则、不完整、
明确、带有某种混乱的建筑形
。人们普遍认为二战后进入了
工业社会，或称为信息社会，
个社会正经历着一场深刻的技
变革，信息科学改变了人们的
想观念、思维方式，社会思想
识的转变带来人们审美趣味上
改变。

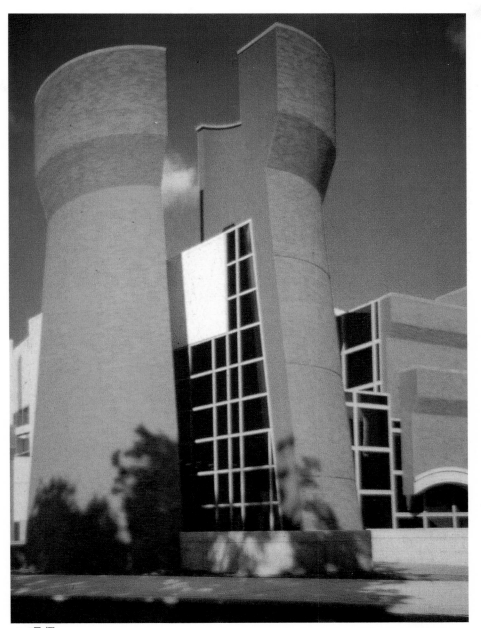

▲ 碉堡

▼外观一角

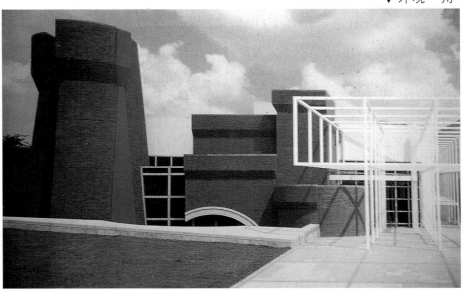

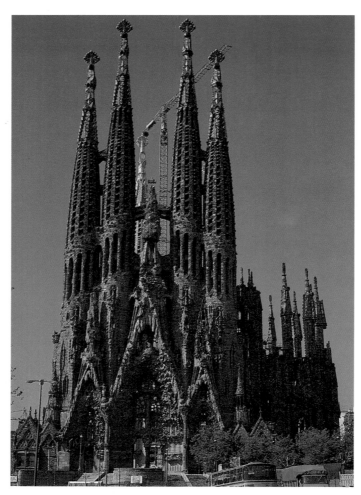

名　　　称：圣家族大教堂

景观地点：西班牙巴塞罗那

设　计　师：安东尼·高迪

内　　　容：西班牙是一个热情、奔放而又浪漫的国
度，在那里诞生过许多创造力、想象力丰富的艺术
家：塞万提斯、戈雅、格列柯、毕加索、达利、米
罗等。在建筑领域里，本世纪初就出现了一个建筑
天才—高迪。高迪是"新艺术"运动时期西班牙的
代表人物，他的设计除受到"新艺术"运动的影响
外，还融入巴塞罗那的哥特风格、阿拉伯建筑的精
髓。西班牙历史上建立过许多穆斯林王朝，基督教
文化与回教文化的碰撞给西班牙艺术家的作品带上
了奇异的色彩。高迪对单纯的风格从来没兴趣，他
的设计中充满各种风格的折衷处理，他的想象力丰
富，喜欢有机的曲线作品，极端、诡秘、怪诞，具
有强烈的雕塑感，令人想到毕加索的怪异、多变和
达利作品如同梦幻一般的色彩。

称：巴塞罗那米
拉公寓
观地点：西班牙巴塞
罗那
计 师：安东尼·高迪
容：此建筑完全采
有机形式，无论外表
是内部尽量避免直线
平面，内部的门窗、家
、装饰部件甚至墙体
全部吸取植物、动物
状动机的造型，非常
特、怪异、神秘。仿生
作为一种科学，也作
一种独特的文化现象
引入建筑范畴，以其
特的生命力对未来产
重要的影响。

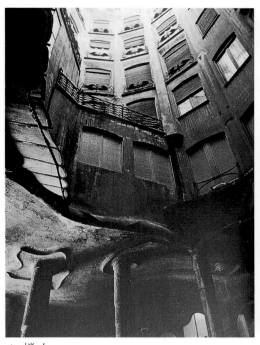

▲ 楼内

▲ 阳台

▼ 外观

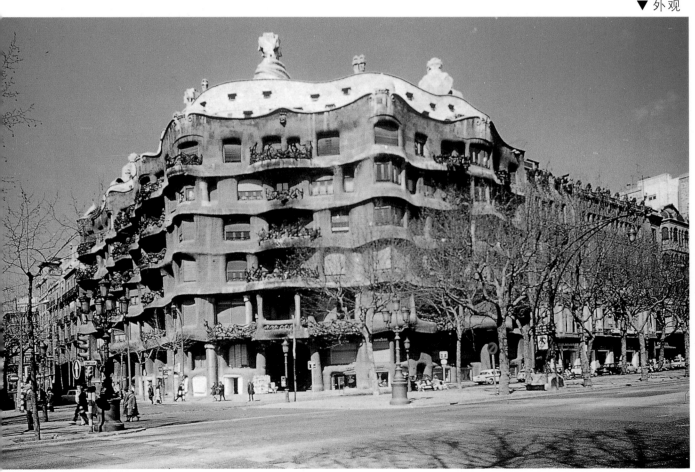

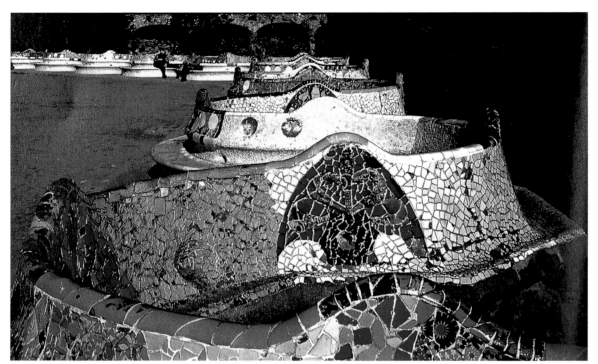

名　　　称：居里公园

景观地点：西班牙巴塞罗那

设　计　师：安东尼·高迪

内　　　容：在此公园设计中，高迪把设计、艺术、雕塑混为一体进行处理，造型奇异、古怪。碎陶瓷镶嵌所拼出的图案，具有巴塞罗那后来出现的艺术大师胡安·米罗的绘画特色，充满儿童式的想象和天真。

▲外观

▼ 公园一部分

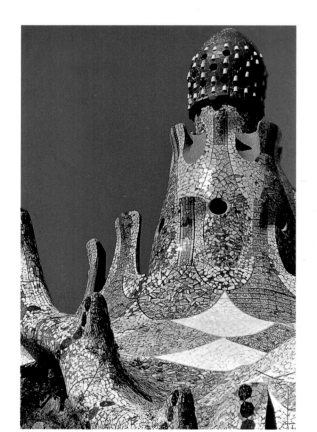

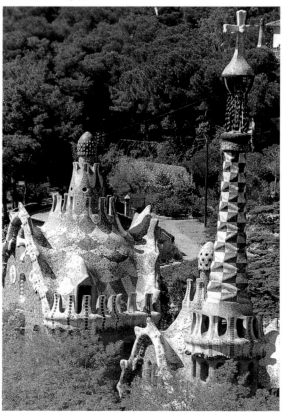

名　　　称：华盛顿越战军人纪念碑
景 观 地 点：美国华盛顿政治中心区的西
　　　　　　波托马克公园中
设 　计 　师：林璎（玛雅·林）
内　　　容：越战对美国来说是一种痛，是
留在美国人心中永远的伤痕，这是设计师
对战争的深刻理解。地面上巨大展开的
"V"字形把地表深深切开，下沉的洼地引
导人们的心情逐渐沉重，"V"字形的一边
指向广场另一端的方尖碑，形成纪念形式
的剧烈反差，也和环境恰当协调。在此，牺
牲的战士被后人缅怀，其悲壮的感情色彩
警示后人：对于战争没有赢家，只有伤痕。

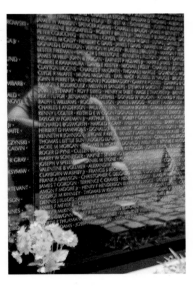

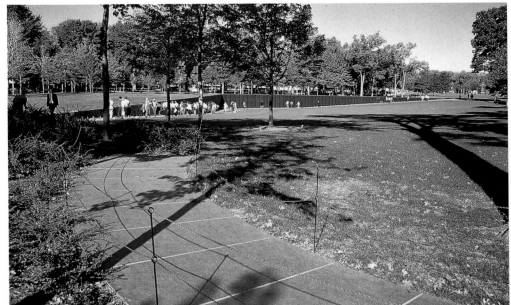

纪念碑全景

黑色花岗岩上刻
的是牺牲战士的
姓名

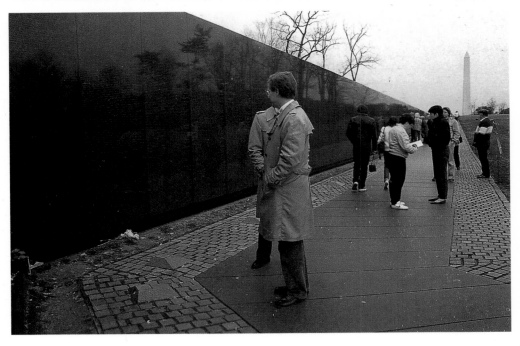

名　　称：纽约世界贸易中心
景观地点：美国纽约
设　计　题：雅马萨奇
内　　容：现在只能在照片上来回味
两座姊妹塔昔日的倩影，这也是一
纪念。银色的外墙面有很强的现代感
楚楚动人但却冷漠孤傲。在整体环
中有很强的识别性。严整纯洁的几
体，自然给作品带来纪念性，且在细
处理上有些伊斯兰风味。

▲ 远眺双塔

▼ 顶部细节

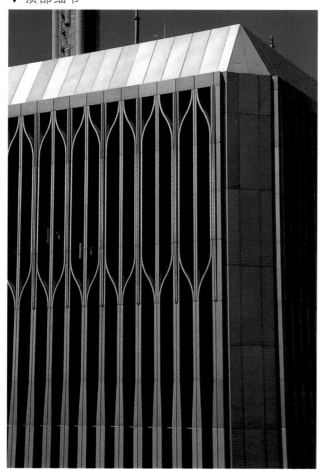

▼ 广场一瞥

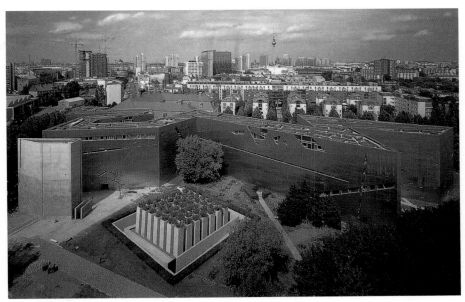

▲全景

名　　　称：犹太人博物馆
景观地点：德国柏林
设　计　师：里勃斯金德
内　　　容：被设计师称为"线之间"的博物馆，建筑的"之"字形延续的一条"虚空"片断的直线，水平的线形展览空间与竖向贯穿的巨大"虚空"，隐喻德国犹太人的曲折命运、顽强的生命力与悲惨遭遇所造成的"虚空"。

▼室内

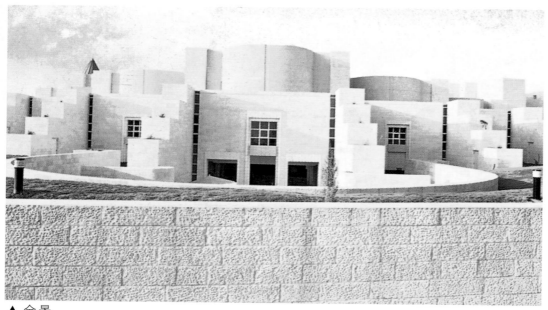

▲ 全景

名　　　称：以色列最高法院
景 观 地 点：耶路撒冷
设 计 师：阿达·卡尔米·梅拉梅德拉姆
内　　　容：是犹太文化和视觉的象征，力图表现法律、正义、真理、怜悯和仁慈的基本价值，作品风格是从传统犹太人法典——《圣经》图像中演化出来的。

▼ 走廊

▼ 通道

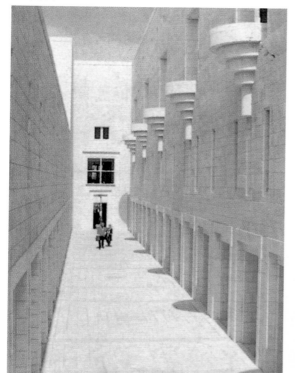

名　　　称：东京国际文化信息中心
景 观 地 点：日本东京
设 计 师：拉斐尔·维尼奥里

内　　　容：此建筑是功能与形式的完美结合，设计师更多考虑这一
建筑对东京这座世界级大都市的贡献，这与以下几点紧密相连：1、
建筑的公共性与建筑自身的各种功能交织；2、建筑内部开放的城市
广场是过滤外部"噪音"和视觉的空间，发光地面就是一例；3、尺
度与周围协调；4、建筑细部的处理。

　　平面布置依功能而变幻，菱形玻璃中庭带给人无尽的联想，通
过空中的廊桥可让人从各个角度去品味"时光之梭"，室外空间也
因菱形和矩形的结合而有了新的秩序。

▲ 局部

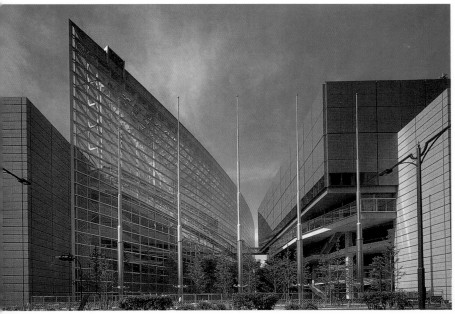

全景

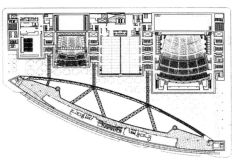

▲ 平面图

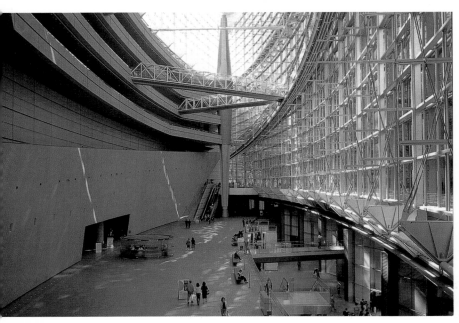

◀ 梭形中庭

77

名　　　称：东京代代木国立综合体育馆
景观地点：东京
设　计　师：丹下健三
内　　　容：这个建筑是一个巨大的建筑群，占地9公顷，由游泳馆和球类馆和附属建筑组成。游泳馆为两个相对错位的新月形，球类馆为螺旋形，两馆南北对称，中间形成一个广场，巨大的悬索结构屋顶采用两个错位新月形和螺旋组成，具有强烈的形式感和明显的日本传统建筑的基本构思。在技术上应用混凝土的表现特性，建筑的形式具有日本神社的传统特征和日本造船业传统的审美细节，把国际性和民族性完美地结合，以现代建筑材料重新诠释日本传统文化的特征，其结果产生了一座绝对现代又极其古典的美妙建筑。

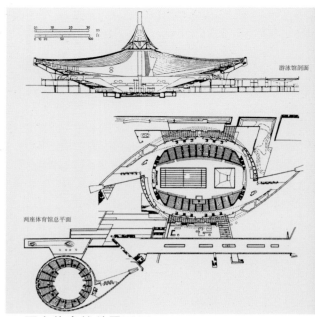

▲ 两座体育馆总平面图

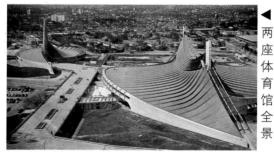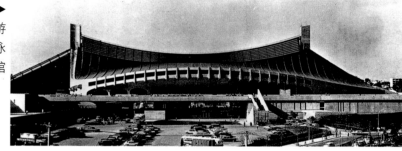

◀ 两座体育馆全景

▶ 游泳馆

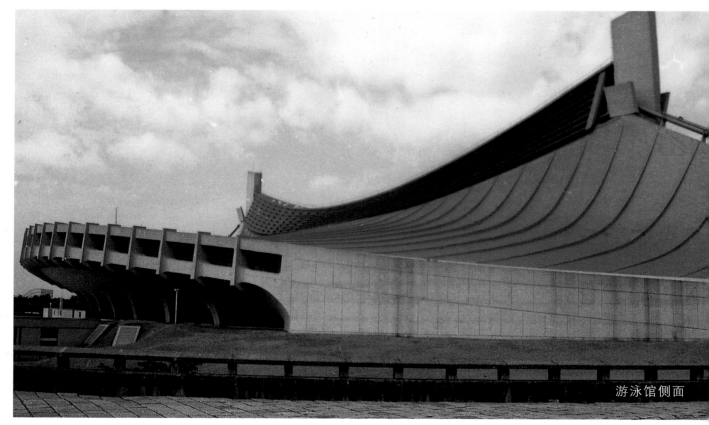

游泳馆侧面

第四部分　创意是设计的主题

　　20 世纪设计在各方面取得了巨大发展，现代主义所确立的面向大众的设计理念得到了各方面的认同。21 世纪无疑将会继承和延续上一个世纪设计理念的精髓，并同时批判地加以改进。人们对环境有了更深刻的认识，而科技的发展，又给人们现代化生活和保护环境提供了技术条件。人与自然间的关系由征服与被征服过渡到相互依存。在这样一个革命性的时代中，设计作为最前沿的话题，所起的作用举足轻重，而作为设计灵魂的创意也必须做出同步反应。在功能、美感、文化、生态、智能这五个方面之间寻找到一个最完美的点。

　　个性是设计永恒的重点，也是设计的目地之一。环境设计的个性是建立在共性基础上的，受到许多物质的、认识上的因素的制约。20 世纪的设计师与委托设计者面临着尴尬：作为设计师，作品的个性与创意总是受着物质条件的严重制约，也总是受着认识方面不协调的困惑。作为委托设计者，多数情况下仅能从过去的或现成的模式中选择较符合自己个性的东西，设计师与委托者作为工程项目的合作伙伴的同时又作为矛盾双方在为各种物质上、技术上或观念上的问题周旋，而将个性置于模糊不清的境地。

　　21 世纪由于技术与生产力的发展，个性将真正成为设计最鲜明的特点。设计师与委托者之间的沟通将会更加畅通无阻，设计的参与性将会大大加强。设计作品成为双方共同的成果更好地体现个性及文化特征。21 世纪是呼唤个性的时代。

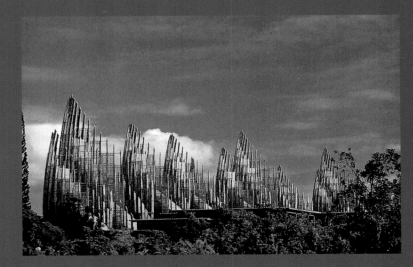

名　　　称：教学办公综合大楼
景观地点：法国里摩日
设 计 师：马西米亚诺·弗克萨斯
内　　　容：设计师主张："当代建筑越向前发展，便越趋向于雕塑艺术。"他常以一种特别方式寻求并表达设计基点，如绘画、拼贴等手法。在其作品中可明显感受到造型艺术与建筑之完美结合。

　　这些图片为设计师在设计该建筑时最初创意草图。从中可看出设计师的思维在灵感产生后不断深化调整相互关系，在感性思维的基础上加以理性的分析，体现特点、个性的过程。

　　建筑的平面、立面及剖面图。法律与经济学院扩建部分位于市中心，像橱窗一样，透明的墙表达位置的变迁。位于 Turgot 路的原 Bastide 大厦在转角处改为玻璃墙。两个体块穿插在此结构中，分别容纳讲演厅与部分教室。建筑顶部二层为图书馆，内庭中央为接待区。

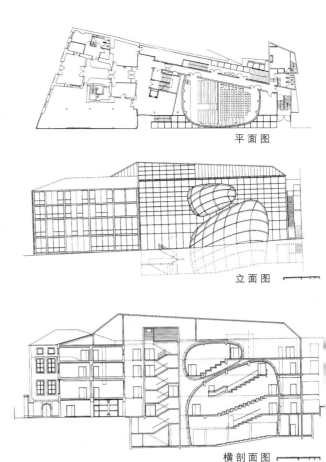

平面图

立面图

横剖面图

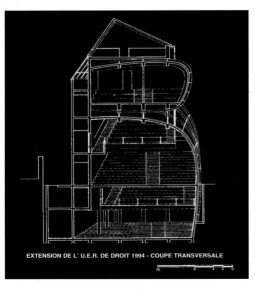

EXTENSION DE L' U.E.R. DE DROIT 1994 - COUPE TRANSVERSALE

构思草图 Concept sketch

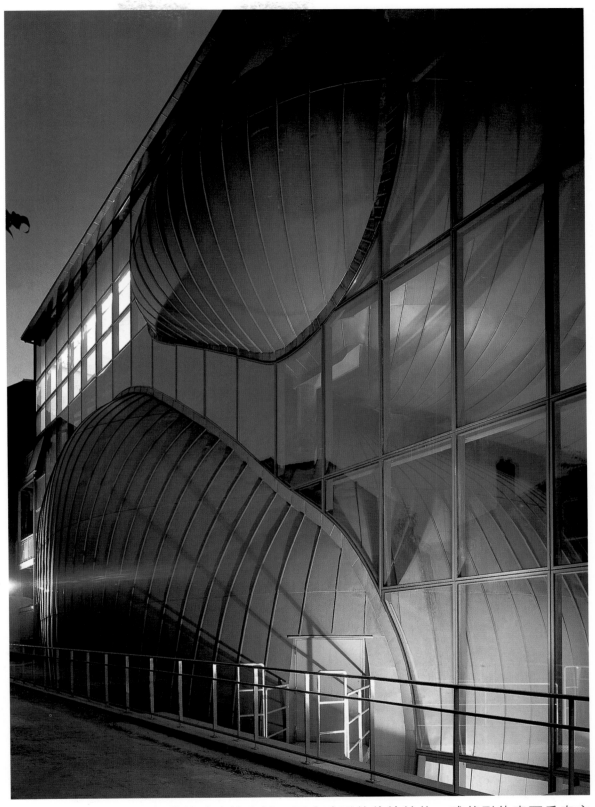

　　建筑立面景观，规整的玻璃墙上插入两个球形的体块结构。球状形体表面垂直方向镶嵌着的镀锌铝板与大面积光滑的玻璃形成强烈对比，透过玻璃可见球形结构的剩余部分包裹其中，这样一种方与圆、虚与实、规则与自由、通透与厚实的对比效果，强烈吸引观众。

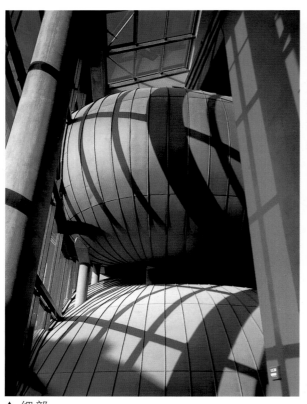

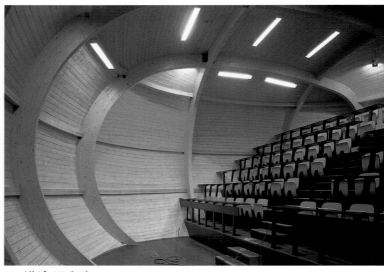

▲ 讲演厅室内

　　此图为该建筑球状结构与玻璃幕交接部位细部，图上清晰可见两者的相切和相包容关系，内部为讲演厅和一些教室。

▲ 细部

▼ 讲演厅室内

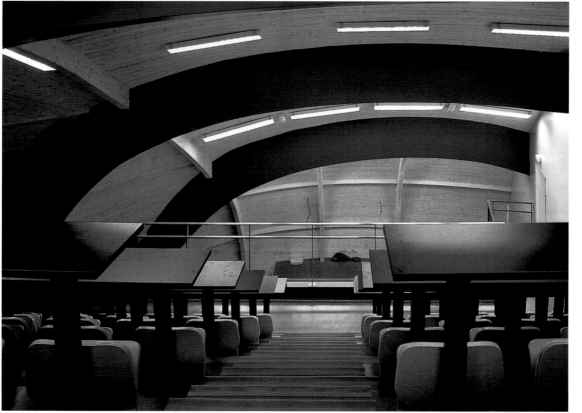

　　建筑内部，体现在建筑体内处理。怪异的外部造型并未导致内部空间的不适，相反，该建筑的内部空间舒适而且独特，这种内外的协调与并存是创意与分析相互作用的结果。

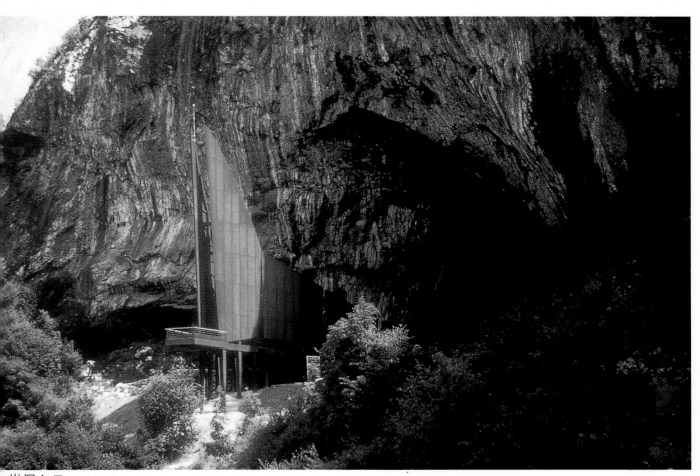

▲岩洞入口

名　　　称：史前壁反博物馆—岩洞入口
景观地点：法国欧尼克斯
设　计　师：马西米亚诺·弗克萨斯
内　　　容：此项目由 ARIEGE 地区议会邀请几位设计师参观岩洞后进行竞标的中标设计。ARIEGE 地区议会期望为此历史遗迹创立一件象征体，以更好显示其重要性。

　　岩洞入口作为考古发现的一部分，利用此区域形成一个接待区域，体现作者对雕塑艺术的喜好，"越具现代意味的作品，越富有雕塑感"。总体远眺此作品，由两翼巨大的"鸟翅"形成一超高空间，如同岩洞断层的延续，醒目而又与周边环境相融，成为历史遗迹的象征。

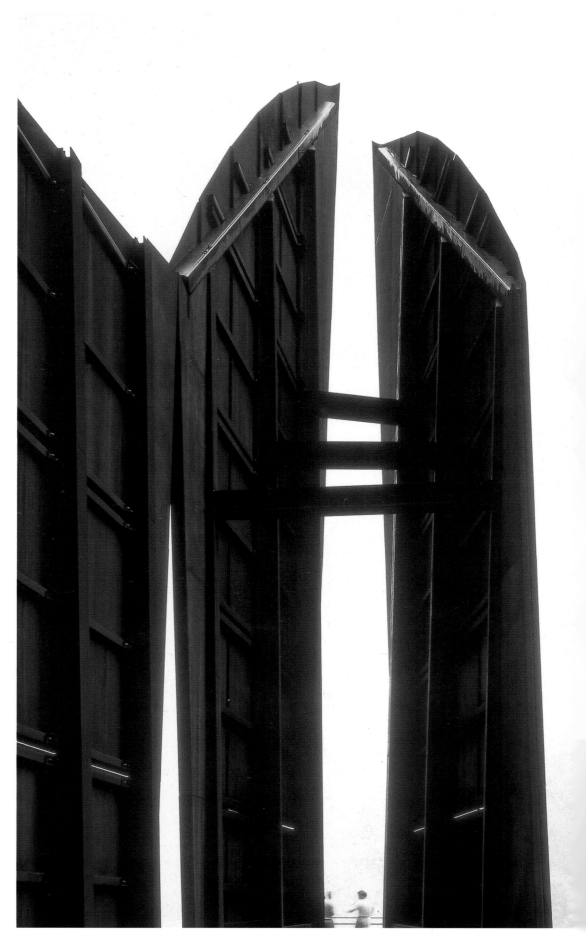

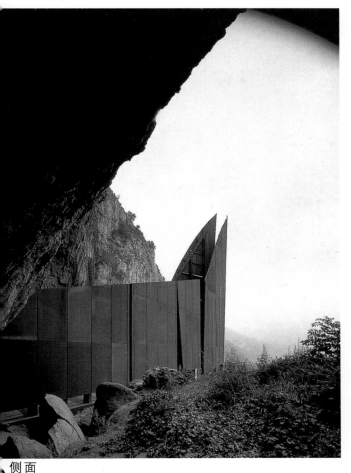

▲ 侧面

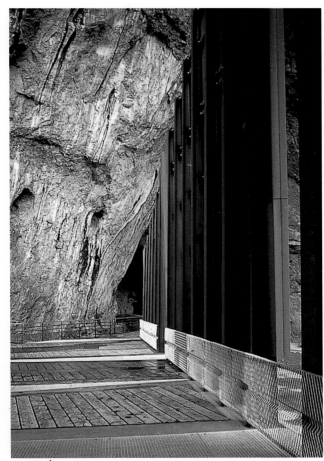

▲ 厅内

▼ 过道

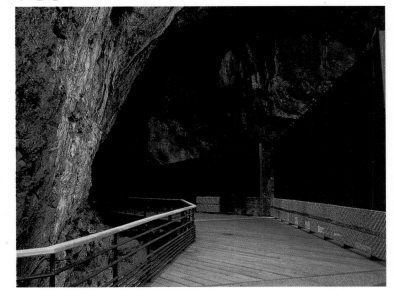

从内部更近处观察大门，雄伟壮观，采用经过锈化处理的氧化钢板为主要材料及裸露在外的结构，更使入口如原始社会的图腾物一样触目惊心，原始而粗犷。（前页图）

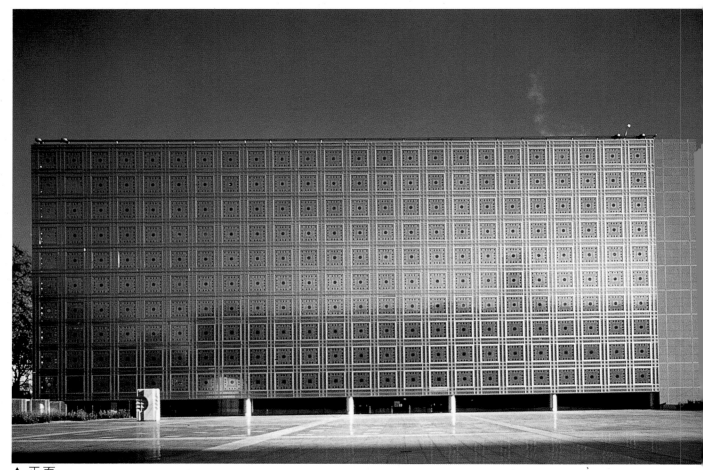

▲ 正面

名　　　称：阿拉伯世界文化中心
景观地点：法国巴黎
设　计　师：让·路维尔
内　　　容：阿拉伯世界文化中心是阿拉伯世界文化在巴黎的一个陈列橱窗，是一栋"绝对现代"的建筑，其建造仿用了最前卫的技术和营造技巧，同时又突出了阿拉伯建筑的原型成分。混凝土结构和釉料立面，铝材装饰覆盖着结构，局部且像一张皮一样伸展开。

　　南立面轻巧的结构和精确的机械性能，是这座建筑成功的特色。

　　由内向外看的建筑南立面，精巧的结构及迷离的光影，利用反射、折射和逆光效果营造出如清真寺一般的神圣与肃穆，以人类的力量赋予该建筑以奇迹。(后页图)

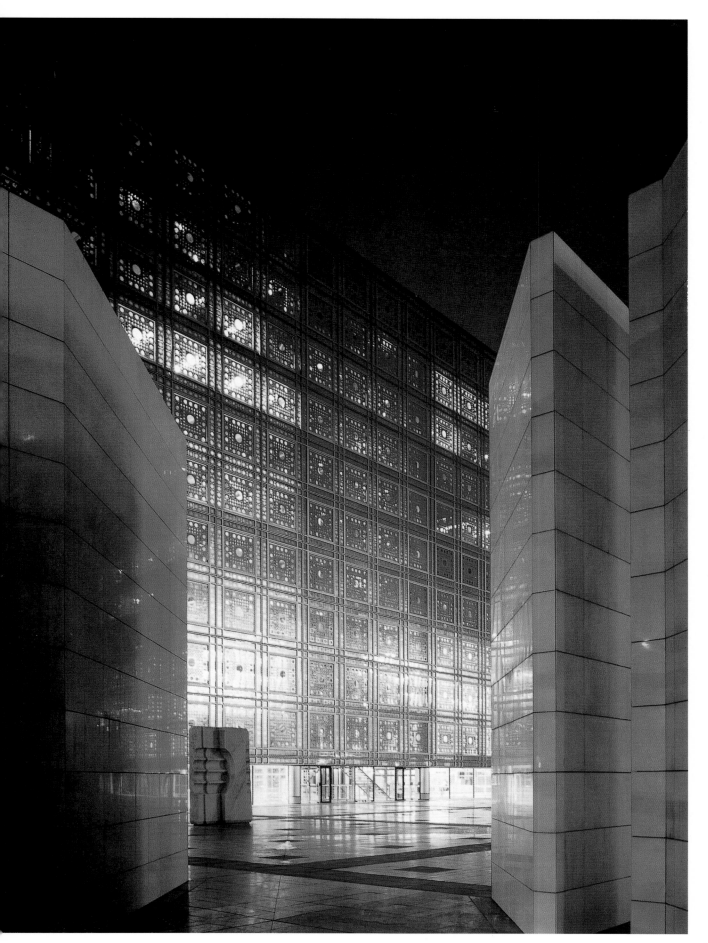

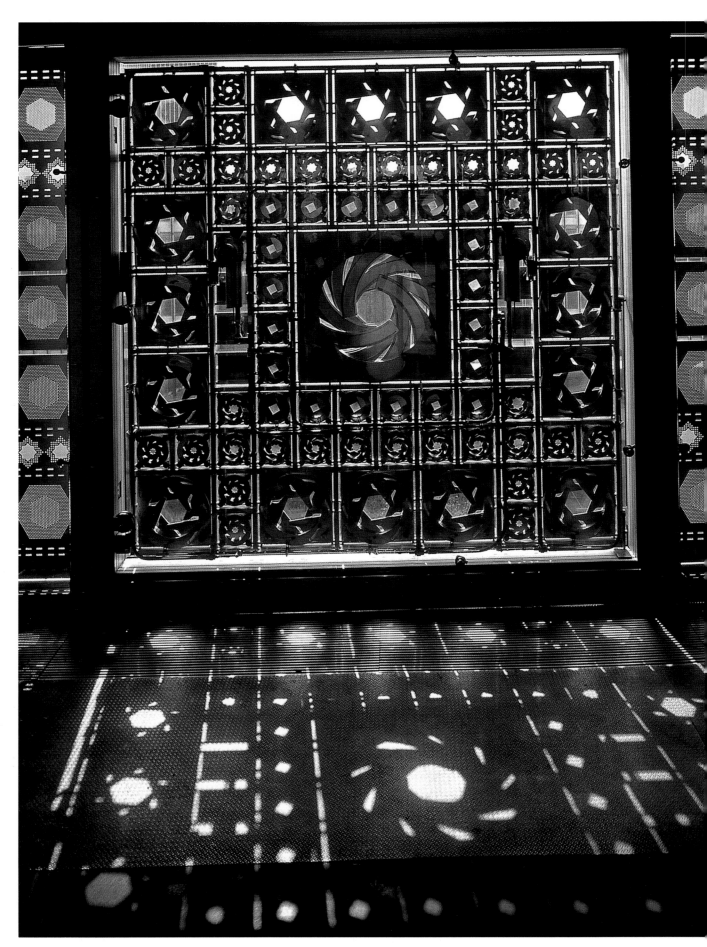

称：音乐体育馆
观地点：法国维托尔
计　师：里西欧提
　容：设计师里西欧
热衷于现代艺术，其
品线条简练，每项设
都是一次新的空间探
，以获得性格迥异的
果。该建筑为其代表
，是法国近几年来受
论冲击最多的建筑设
之一，设计师自己将
称为"红前景黑方
"。这座摇滚音乐厅具
强烈的雕塑风格，如
一块矿石般的灰黑色
块。

这件如同反设计宣
的作品，是反常规化
，由建筑物所处环境
用途而决定，该建筑
建造地原为工业垃圾
。该建筑是一块无参
点的不透明体，无任
多余细节来分散人们
建筑本身的注意力，
计师着力于体现作为
材的混凝土的力度与
度。"音乐体育馆是一
在一片朴实无华的原
上出现的原生已在建
，一片抽象景色中的
象设计，无景色中的
形式物体"。

南立面栅格局部用
似照相机光圈的易变
光装置的当代形式，
阿拉伯传统文化重新
释，在凝望这一丰富
致的局部结构时，观
会感到一种由《太空
雄录》式的宇宙浪漫
《一千零一夜》中的传
浪漫混合而成的独特
怀。（前页图）

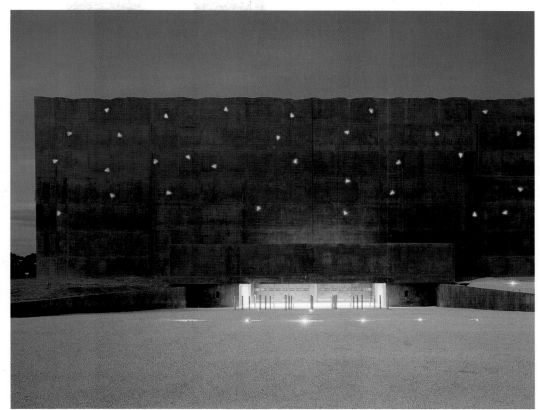

▲ 正面

▼ 全景

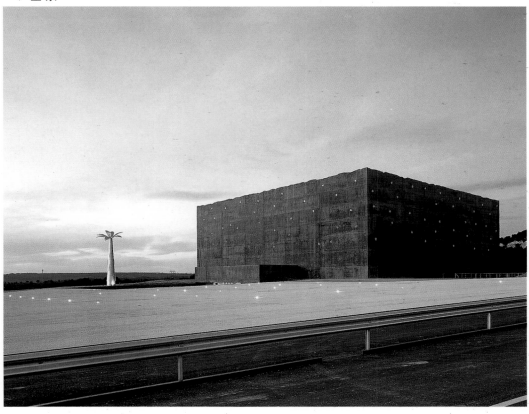

89

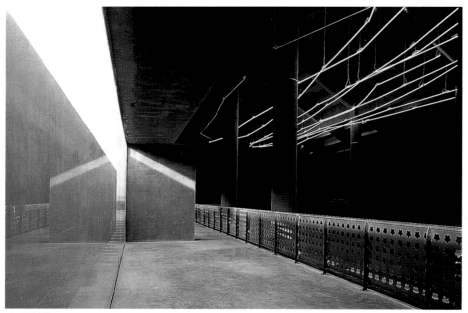

▲ 通道

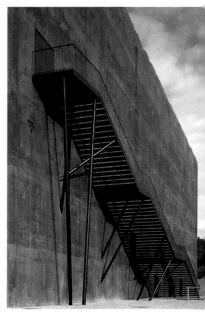

▲ 楼梯

建筑体的局部细节，可见建筑体虽然外观简洁，但细节处理毫不马虎，精心设计的墨状裂口，金属栏板上的孔状图形，抛光处理的混凝土地面与外观不加修饰的粗犷形成强烈对比，使建筑更加生动。

建筑的平面及立面图，设计师以这幢"石建筑"的设计理念从里到外是统一、一致"追求最大限度的简洁、适用"成功地在它面向的大众文化中扎下根基。

▼ 侧面

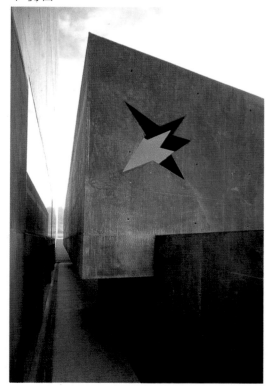

▼ 平面及立面图

二层平面图

一层平面图

剖面图

主入口立面图

背立面图

名　　称：朗香教堂
参观地点：法国勒·朗香
设　计　师：柯布西耶
内　　容：朗香教堂粗重厚实的体块，混
凝的形象，岩石般稳重地屹立在群山间的
一个小山包上，不仅是凝固的音乐，而且
是"凝固的时间"。这座位于群山中的朗
香教堂，一经落成便获得世界建筑界的广
泛赞誉。朗香教堂屋顶东南高、西北低，
突出东南转角的轩昂气势，教堂的三个高
塔上开有侧高窗以营造柔和的光环境，南
立面不规则深凹窗孔，可使强烈的日光在
室内分散开来，造成神秘超常的精神和情
绪，超乎传统的建筑构图模式，变化自由，
塑出一个令人惊奇、让人难忘的陌生化的
教堂建筑形象。

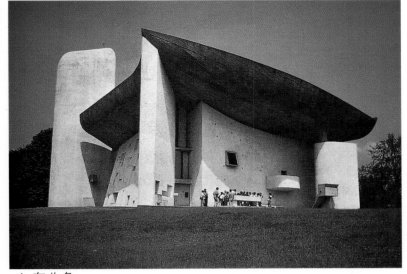

▲ 东北角

▶ 教堂室内

远望

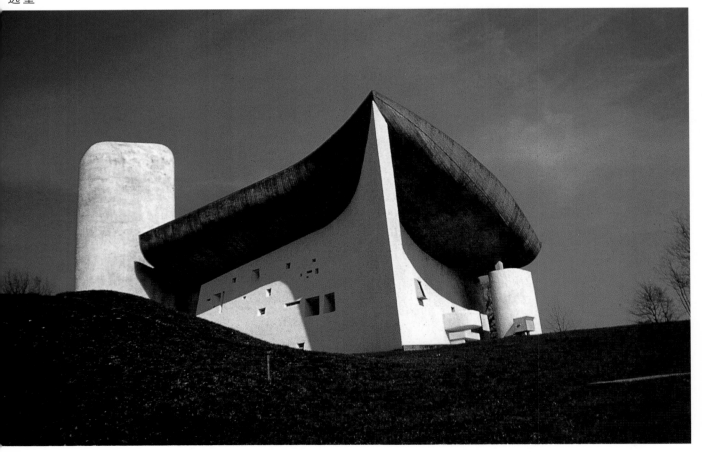

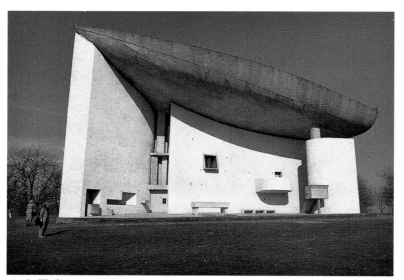

▲ 和平堂

形体独特，雕塑感强烈，令人感受到中世纪乡间小礼拜堂的亲切。

廊香教堂的四个立面的差异极大，图为修肯教授在英国建筑学院的讨论课中对其产生的无数遐想。

▲ 教堂室内

分别为廊香教堂的室内与哥特期的洛桑大教堂，两者对比，可看出者室内戏剧化的开窗与光线与后者彩色玻璃窗形式的相似，追忆往昔教神秘气息中的浪漫。

▼ 大教堂室内

◀ 示意图

称：古根汉姆博物馆

观地点：西班牙

计 师：盖里

容：外观体现了设计师强烈个人风格，具有雕塑感。夸张且烈的曲线造型，使人联想到毕索的立体派绘画。这一线条优的作品，由曲面块体构成，用闪发光的钛金属饰面，有着诗般动感及海市蜃楼般的神话境界。

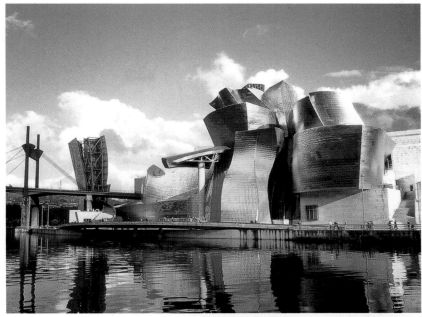

建筑室内，强烈的曲线、夸张造型体现了设计师的个人风格室外向室内的发展延续。

自然采光及自身结构造成的影效果极其丰富。

建筑局部钛金属表面饰玻璃墙，不同的反射、折射值交相辉映，表现出幻觉。

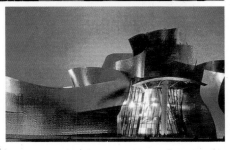

中庭一角，直线与曲线的有机结合。

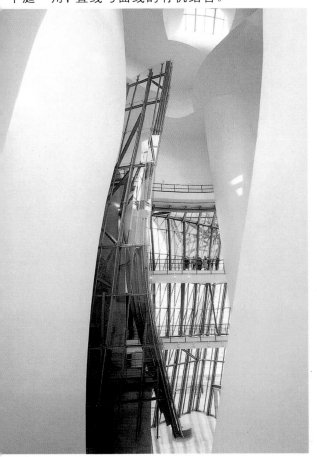

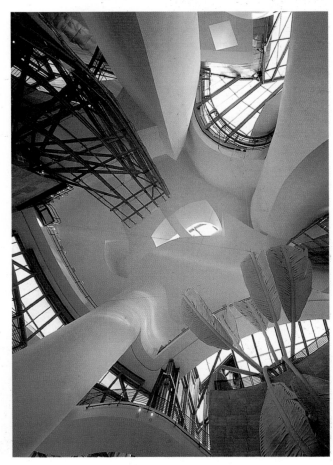

名　　　称：TJIBAOU 文化
　　　　　　中心
景观地点：新卡里多尼亚
设 计 师：伦佐·皮阿诺
内　　　容：建筑外观别致而
富有特色，挺拔的密肋形
成动人的曲线，10 个单体
错落有致并立在海天之际，
和周围环境达到最大限度
的协调，这也是当地文化
核心—神话的另类体验。

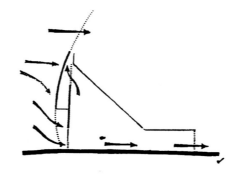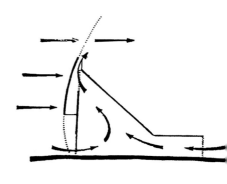

▲ 建筑和风的关系

▼ TJIBAOU 文化中心全景

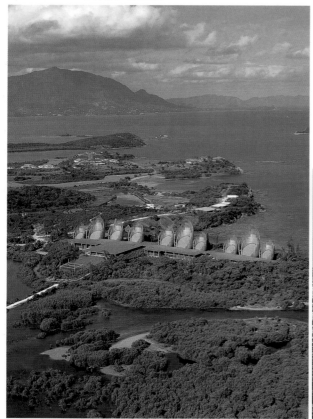

一群起飞的鸟翼，似乎带来风的信息。以
线木制密肋结构和竖向结构相连，源自当
地棚屋的启发。

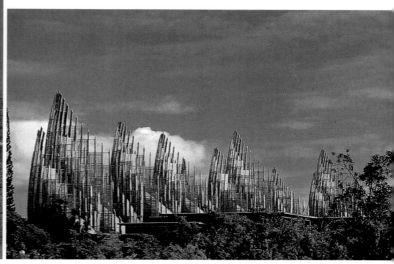

名　　　称：山梨水果博物馆
设　计　师：长谷川聿子
内　　　容：建筑模型，建筑看似布置
随意，群体由三个主要建筑物构成，
带有一脉纹理的透明建筑物，给人
一种正在空中生长的印象，如水果
那样映射着自然的节律，体现设计
师主张的建筑和自然现象和蔼，并
保持的灵活多变的关系，反映着建
筑与自然现象之间的默契。

▲ 侧视

▼ 鸟瞰

名　　　称:日常物品旅行
　　　　　　展览厅
景 观 地 点:法国
设　 计　 师:安托万·斯延科
内　　　容:安托万·斯延科
是60年代后期试图开拓轻
型可充气结构的有潜力的设
计师之一。此方案为该设计
师1967年提交巴黎美术学
院的毕业设计项目,并成为
当时法国实验建筑的象征。
该项目由两个主圆屋顶组
成,其建筑体量由一种尼龙
和帆布的张力隔膜所取代,
该隔膜靠四个沉重气球和四
台载重卡车拉伸在一个水压
基础之上,四台卡车亦用于
运输结构和展品,基础和台
柱充满水,而结构作为一个
整体由四个辅助体支撑,充
气结构的基本原理是:一个
"稳定的围栏",其表面张力
由一种"动态流体"来维持。
这一充气织物结构的优势在
于,为一种旅行展览提供快
速运输、装配和拆除的方
法。

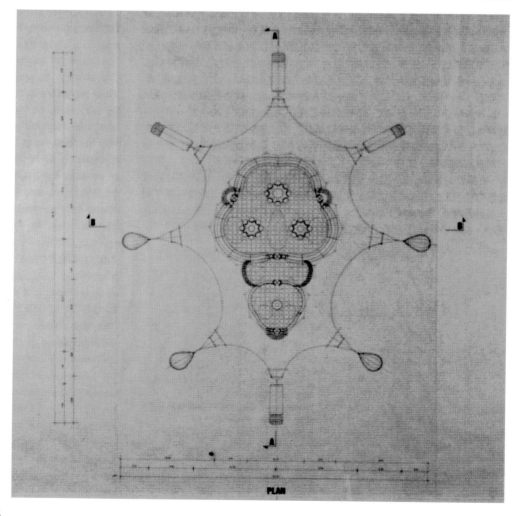

◀ 顶部图案

名　　称:悉尼歌
剧院

景观地点:澳大利
亚悉尼

设计师:伍重

内　　容:悉尼歌剧
院规模庞大,包括
2700座的音乐大
厅,1550座的歌剧
大厅,550座的剧
场,420座的排演厅
及其他众多文化服
务设施,总建筑面
积达8800m²,可同
时容纳7000人,是
一座大型综合性文
化演出中心。

　　图为歌剧院鸟
瞰图,三面临海的
优势位置以及由10
对巨型贝壳组成的
外观,使得该建筑
成为澳大利亚的标
志。

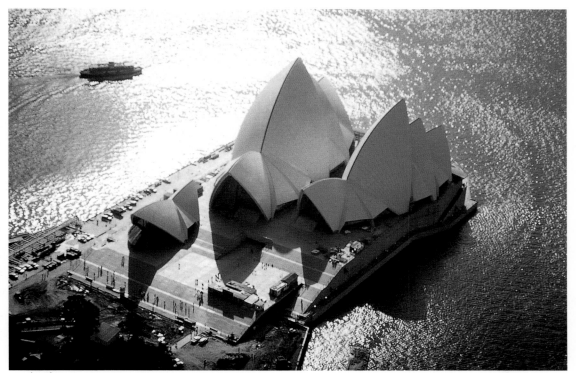

▲ 鸟瞰

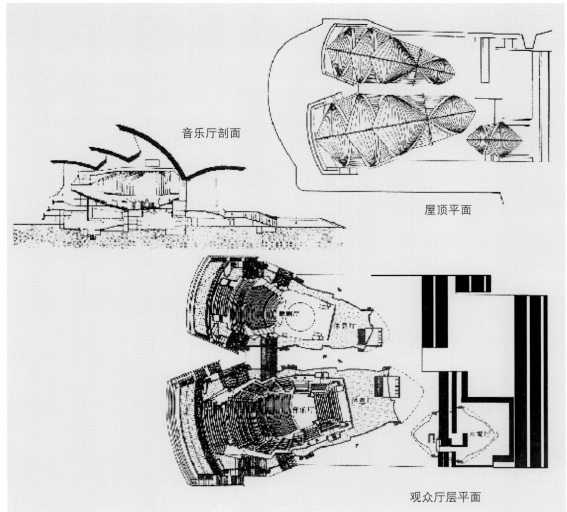

音乐厅剖面

屋顶平面

观众厅层平面

　　一组展示歌剧
院结构的示意图,
从中可看出该建筑
外观与功能的关
系。

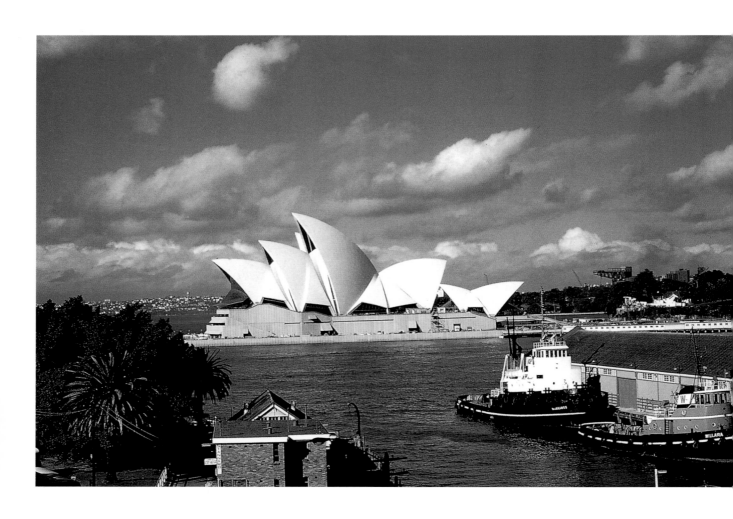

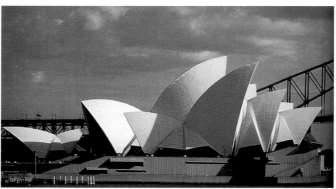

碧海蓝天映衬下的悉尼歌剧院壳片如花瓣般指向天空，构成奇异造型，给人无限联想—盛开的花朵、洁白的贝壳、海上的白帆。

悉尼歌剧院近景。

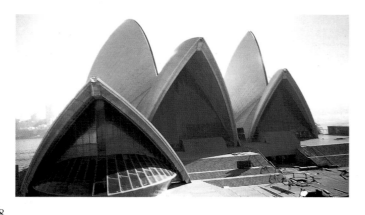

悉尼歌剧院贝壳顶簇，可看出该建筑所采用结构—薄壳结构。悉尼歌剧院的贴面据说受到中国建筑玻璃技术的启发。

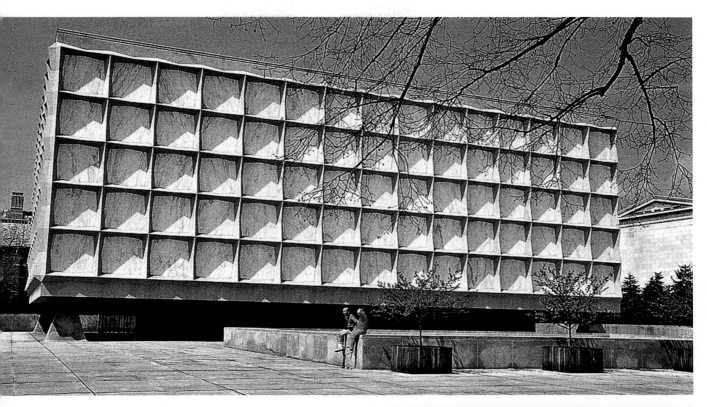

名　　称：耶鲁大学珍本图书馆
设 计 师：沙夫特
内　　容：图书馆外形似—巨大的首
饰盒，外墙框格中镶嵌着可透光的
大理石薄板，建筑体由四个方椎形
支点支撑。

支墩细部

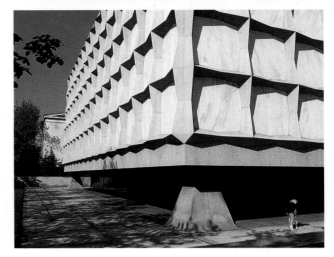

建筑转角处可清楚见到
精致的外框栅格中镶嵌的大
理石板。

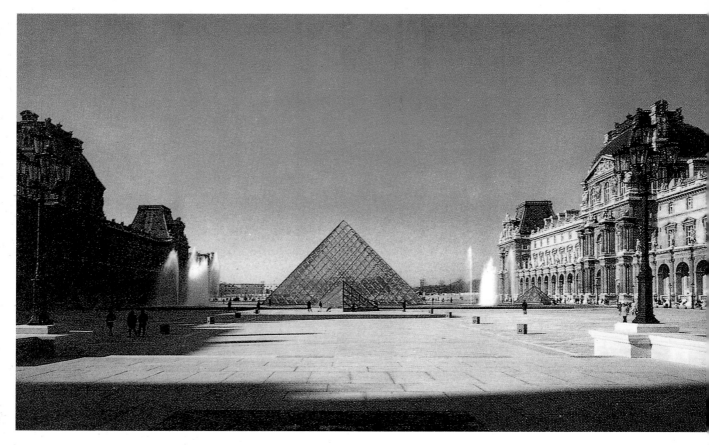

名　　　称: 巴黎罗浮宫扩建部分
景观地点: 法国巴黎
设　计　师: 贝聿铭
内　　　容: 设计师将扩建部分置于地下，避开了场地狭小的困难和新旧建筑冲突的矛盾，扩建部分的入口设计在罗浮宫主要庭院的中央，设计成一个边长35m高21m的玻璃金字塔，全玻璃的墙体清明透亮，形体简练、突出。

新旧交辉，透明的金字塔更衬托罗浮宫古老的建筑浑厚、凝重，两者之间存在着时间的流逝。

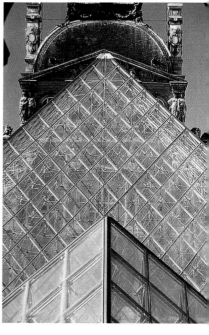

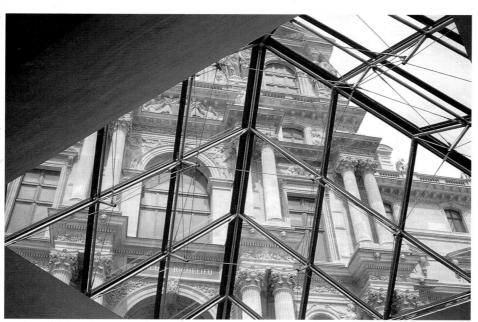

从玻璃金字塔内部看罗浮宫建筑物，图上清晰可见金字塔墙的内部轻巧而简洁，极具结构美，而罗浮宫古老的纹饰则又具图案美的韵律，两者对比强烈，使古老的愈发古老，现代的愈发现代。

第五部分　新的思考—21世纪的智能空间方向

面对智能化的浪潮，建筑师们创造出了许多智能的空间，以其新颖独特的建筑效果，使人们从建筑外观上感受其所表现的内涵，但这种简单的描述却掩盖了一个根本性的矛盾，即技术世界无边无限，完全不受建筑物的束缚。实际上这些所谓的智能空间在其诞生之时便落后了，真正的智能空间发展趋势是以网络布线系统为基础的（仅仅是基础），充分考虑到人性和生态的建筑，像盖里设计的全新节能展览中心一样，以低成本、低破坏为宗旨的建筑更适应人类的生存的发展。智能化仅仅是人类生存的一种手段上的革命，智能化虽然改变了人们的生产生活方式，但并不代表人们要从钢筋水泥变为电子数码，不能使工业化的悲哀在智能化重演，智能化的生活方式是为了使人类生活在更近自然、更生态的环境中，使人类受到的是生活的便利和生存质量的提高，所以我们可预见到，生态、文化将是21世纪环境空间的主题，而智能化仅是为达到生态、文化空间的一种手段而已，切不可本末倒置。

同时，人类科技发展导致人类向深海和太空发展成为可能，20世纪人类在这一领域也作出了种种探索和实践。如海底隧道、太空站、火星探测物等。但是我们可以看到，这种种的探索或实践，仅仅是陆地文明向深海和太空的简单延伸或者可以说是侵略，目的也仅是向这些地方索取空间和资源罢了，所产生的后果便是种种的太空垃圾和海底污染。如果人类还以工业时代掠夺地球的方式来掠夺深海和太空的话，人类将有灭顶之灾，即使科技再发达，人类也终会落得恐龙的悲惨下场。

因此在发展深海和太空时，一开始便应注意环境问题及资源的可循环再生问题。智能化、深海和太空文化在诞生之时便应是与自然和谐共生的，并以其先进的特性，影响大陆文明的发展，改善全球的生态境域。

名　　　称：第四台总部大楼
景观地点：英国
设　计　师：理查德·罗杰斯
内　　　容：第四台伦敦总部大楼是办公建筑中一个醒目而又夸张的建筑典范，它建立在一块战争时代受到轰炸的废墟上，离PIMLICO闹市不远。面对后工业时代的发展，在建筑中如何表现高科技，如何表现信息时代的建筑特征，如何表现这一时代所需的冷静、理智和激情，这座建筑的设计师——高科技建筑的提倡者理查德·罗杰斯，面对这种种的问题却表现出了一种微妙的怀旧情绪，大量地使用了旧金山市金门桥的锈红色作为大楼正面的颜色。同时罗杰斯的高技风格在此建筑中得到了充分的表现，为了使这个昂贵的建筑有充足的资金，他设计的这座电视大楼占据了长方形工地的两边，工地的另两边卖给了他人用以开发住宅楼，这一建筑造价昂贵，正面展现了一种豪华而又细腻的玻璃和金属工艺，而这一切仅仅是为了形式上表现高技术和电子时代，而本质上不过是两幢设计美观并用夸张手法表现和组合起来的传统式写字楼罢了。而这种建筑的高耗能代表了20世纪西方哲学下的侵略本性，包括对自然的侵略，而其本身仅仅是形式上的高技风格，这与传统建筑并无本质上的区别。这种建筑形式在21世纪生态文化的社会中必将被遗弃。

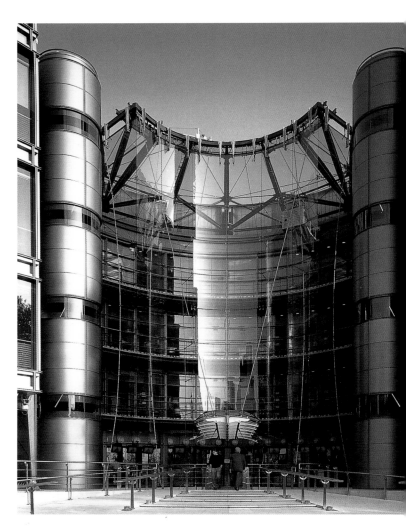

凹形的镶嵌豪华玻璃的前门以及大量的金属结构无不表现了高技派的独特风格，而锈红色的卫星塔则是对大工业时代的怀念和对未来世界的无奈吧！外观上表现了设计师充分的想像力，但如此冷漠不变的面孔、单一的功能，在建成之初便命中注定无法适应未来的发展，在21世纪生态文化的大环境下，此类建筑将成为反面教材。

工地（下图）、地下室（上图）和底层（右图）平面图。这一图纸形象地说明了罗杰斯对这一拐角工地的天才利用。那两翼的四层办公楼呈L形状，中间由曲径相连接。另外两边将建成可俯瞰半娱乐性花园的住宅大楼。

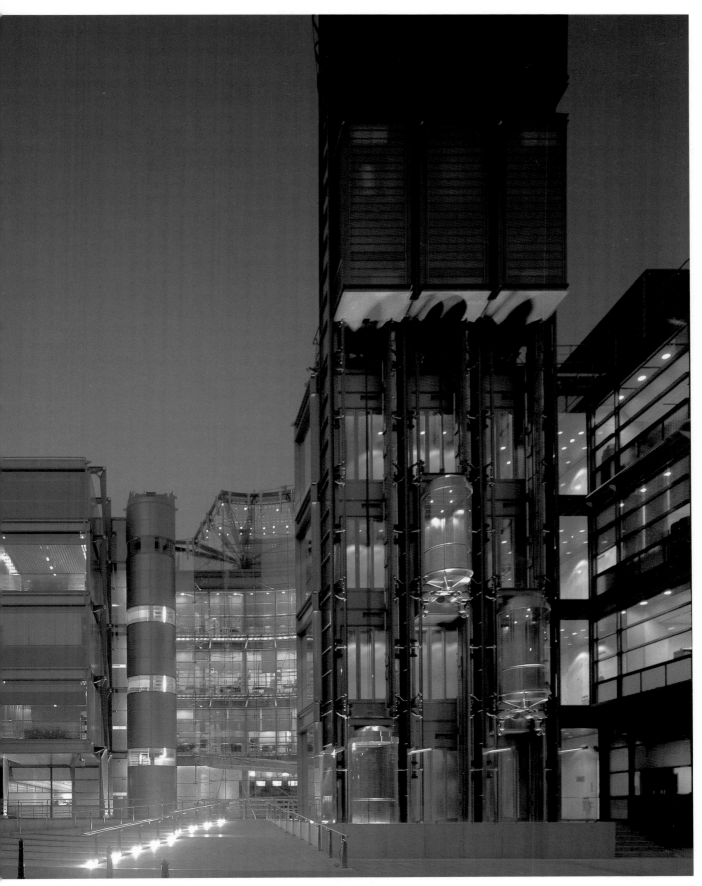

为了减少大楼对一个已拥挤不堪的城市建筑群的压迫感，使用了巨大蜡灰色的透明铝面玻璃，但其本身毫无突破的建筑形式，基于大工业的昂贵材料，使这一努力形同乌有。

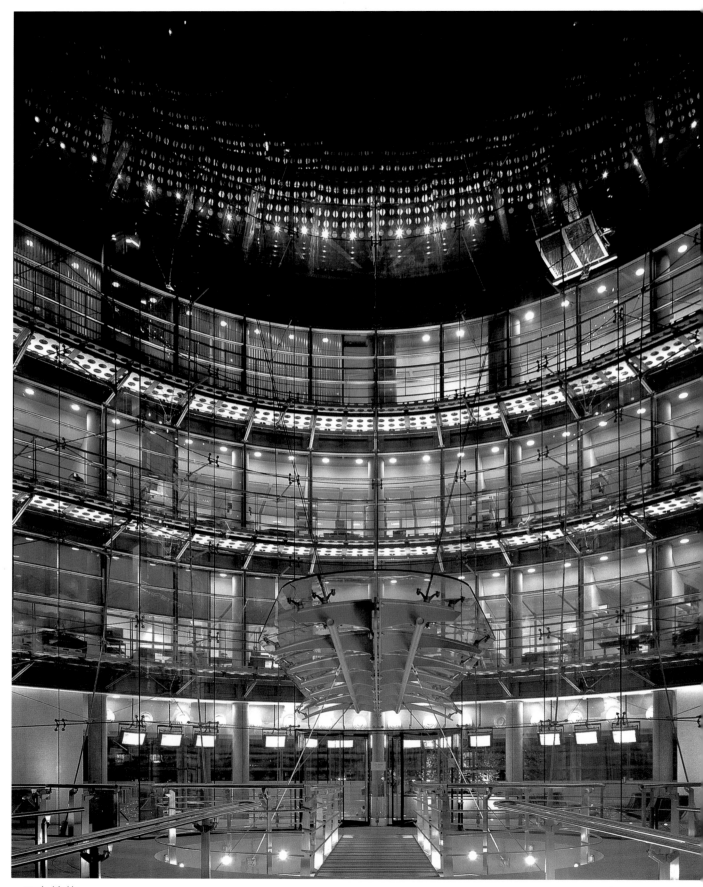

厅内结构

从大楼内看凹形前门，一道
梯通向前门，屋顶光线透过玻
漫射到下面的录制室。透明与
匿、开放与包容的设计风格表
无余，在这里可以清楚看到这
时髦的建筑形式—漂亮，看似
来却大量消耗资源的风格，不
是21世纪环境艺术的追求。

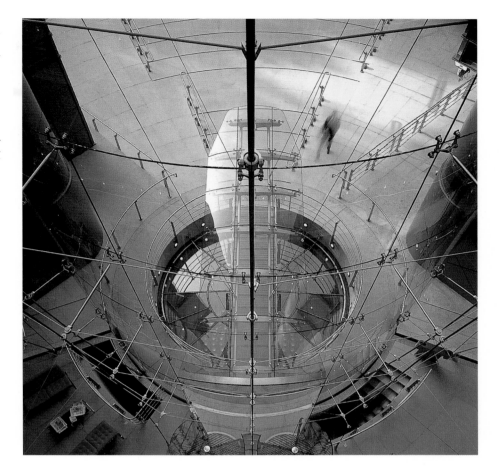

办公区遵循了透明性的设计
则，使用了玻璃隔墙，并配有
整的百叶窗，相对开放但又照
到隐私。但如同建筑外立面一
，只是形式上的看似高技，实
上只是一个传统的办公室而
，并未考虑智能时代办公空间
民主化、信息共享的发展。

名　　　称：全新节能展览中心
景观地点：德国
设 计 师：弗兰克·盖里
内　　　容：全新节能展览中心位于德国的巴特奥因豪森(Bed Oeynhausen)镇，当地的供电公司(EMR)计划在当地钢铁厂倒闭的工业废墟的边缘建设一个新的地区性网络中心，于是他们聘请了弗兰克·盖里来设计了这座建筑。工程的资金相对较少，但要求的功能却很多(办公场地、会议室、展览厅、供电中心和发电站)，这些要求在工业化一切均已物化的时代看来，这几乎是不可能的，但信息技术最大的魅力在于软件的应用，即以非物质的手段得到最大效能利用，无疑这种更智慧、更环保的思维方式将在21世纪主导人类的思维方式，以解决发展与环境的共存问题，而这种思维方式加快了多功能建筑环境的发展，多功能建筑环境景观不再只为单一功能而服务。由于中央控制系统的日益完善，使建筑环境景观本身成为生命体，能够且需要满足多种功能要求的存在，同时以建筑本身更复杂的结构来达到在非耗能情况下完成建筑的呼吸、照明等各种系统，我们可以看到这样的建筑是人类有史以来最亲和的、民主的、自然的建筑。全新节能展览中心正是在这种思维潮流下的产物，将成为21世纪建筑环境艺术的主要潮流。

南立面图

北立面图

东立面图

西立面图

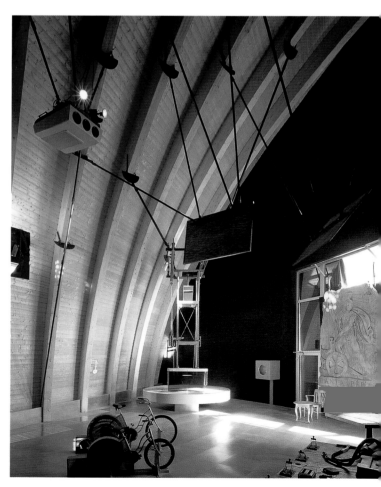

建筑物使用了漂亮的又对比强烈的材料，由白色的灰泥与镀锌板及大玻璃形成。

单从建筑外观来看，已无法确定它的功能，多功能的要求将在21世纪流行起来，这就决定了在21世纪的非物质社会中，一切都变得多元化，建筑环境的外观将不会代表其功能。功能和形式不再有必然的联系，其中很大的部分将被艺术所代替，使之更能满足人类精神上的需要，这一切都归功于包括智能化在内的多元文化的发展。

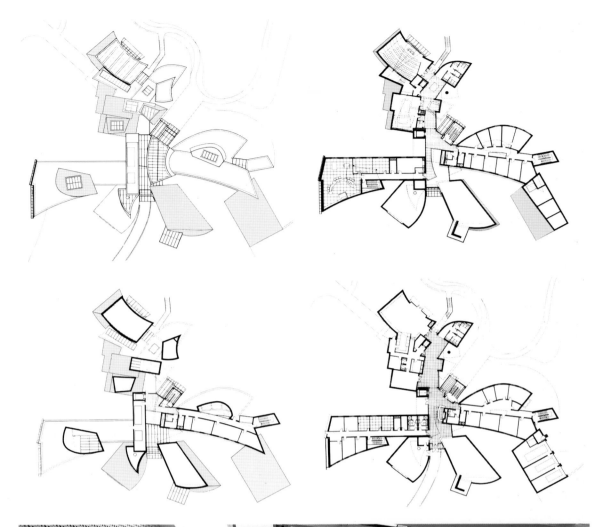

展览大厅专为可再生资源、节能和新技术而设，在其本身设计中便是环保和节能，作为建筑皮肤出现的蓄热墙为空间提供了足够的温度，薄薄的木梁怎么说也比钢筋混凝土的亲和度要强得多。

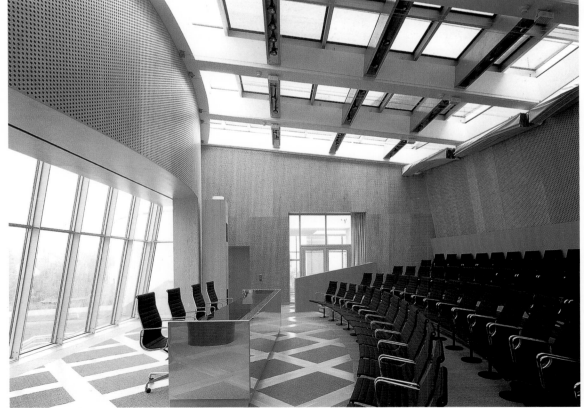

镀锌金属外壳不再是"杀人机器",而是餐厅的外立面。非物质为主流意识的 21 世纪,建筑的外观形式不再代表着它的功能,一切都在浪漫和不可思议中发生。

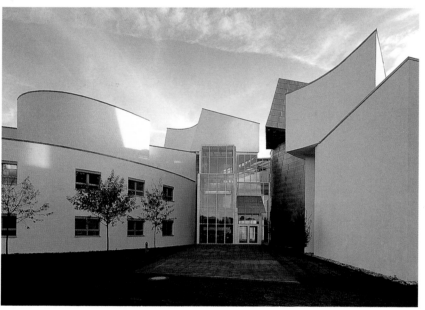

建筑中大量利用节能设计如自然通风和日照,建筑本身就成为节能产品,在低成本的智能建筑中,不仅电子网络是建筑物的神经,而且自然通风和日光的利用,也是建筑生命系统的一部分。在这里低成本的智能建筑要比那些所谓的智能大楼先进得多。

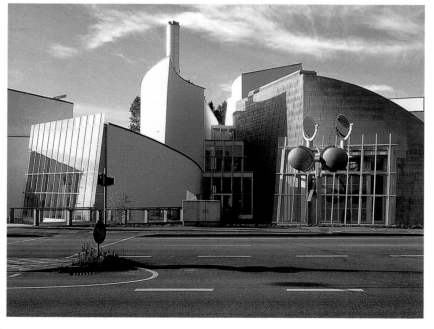

看似毫无秩序的造型,其实是因多功能的要求而决定的。多变丰富的造型、适度的高度、灰白的颜色,不正是人们梦想中的乡间风情吗?这样的建筑环境使人感觉轻松,毫无压迫感,民主气息浓厚。

称：史密斯电脑连锁店

设计师：菲切

内容：网络时代的来临改变着人类的思维方式和生活习惯，旧有的西方哲学和价值观已被证明是不适合人类长远发展的，对自然野蛮地疯狂掠夺，使人类生存陷入最危险境地，这一切迫使我们花更多时间来思考发展与环境问题。随着网络的发展，人们发现，经济的增长越来越非物质化，原始意义上的贵重物品在 21 世纪会变得一文不值，原因在于其物质的耗能和环境的破坏。因此人们的消费更多的是非物质的时间和信息，它们使人类的继续生存发展成为可能。所以 21 世纪的零售业所售出的不仅是物品，而更多的将是时间，零售商们要做的只是怎样营造一个特定的环境，来以销售时间和服务获得利润。在这一趋势下，史密斯电脑连锁店已不仅仅是一个出售电脑产品的商店，而是成为了集交互式电脑程序、零售和多媒体咖啡厅为一体的新消费场所。

▲ 示意图

▼ 大厅

　　没有柜台，没有货架，取而代之的是[...]台和咖啡座。没有嘈杂的噪音，没有奸商[...]嘴脸，人们在和谐安逸的环境中工作、[...]习。

　　柔和的灯光，舒适的座椅，而摆在桌[...]的不是美味佳肴，而是苹果电脑，菜单也[...]成了各种程序供人们使用。人们在这里[...]费得到的不是直接的物质，而是新的信息[...]新的知识和舒适的环境带来的身心愉悦。

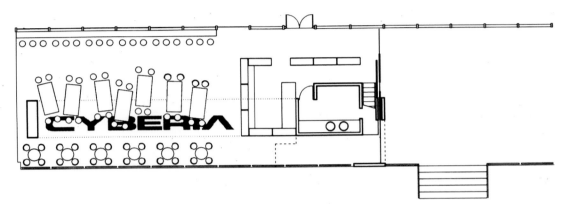

▲示意图

►
大
厅

整个设计的主要目的便是营造一
个特殊的氛围，供人们浏览软件，漫游
网络。

名　　　称：锡贝利亚咖啡馆
景观地点：法 国
设 计 师：伯纳特·布劳尔
内　　　容：80 年代初，蓬皮杜中心在艺术领域率先推出无形世界展览。而今多媒体技术与国际互联网的发展使得"无形世界"成为现实，随着生产力、科技的发展，不同的文化造成人们审美意识的变化，对艺术的理解和形式也越加丰富起来。曾几何时，蓬皮杜中心代表了全新建筑中心，然而时代的变迁使这座艺术中心的建筑先驱的光芒正在消失，新建的电脑咖啡馆－－锡贝利亚咖啡馆却重新指明了中心的发展目标，电脑咖啡馆进入艺术王国，全新的艺术形式恰恰与 21 世纪人类的生活方式联系在一起，是源于生活的新艺术的表现形式。

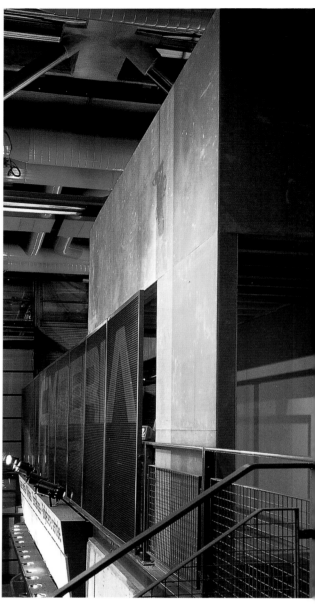

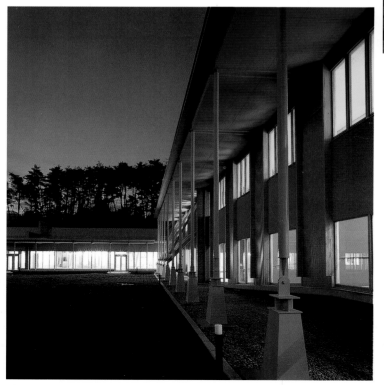

　　锡贝利亚咖啡馆由伯纳德·布劳尔设计，使用了大量的轻型材料，所有的建筑部件都是预制的，全部工程仅用了 8 周时间，大量的预制构件使设计师与业主能更轻易地达到理想，必将推动建筑空间设计更加多元化地发展。

所有的电脑台通过横咖啡馆空间的、作为电管的横梁相互连接。

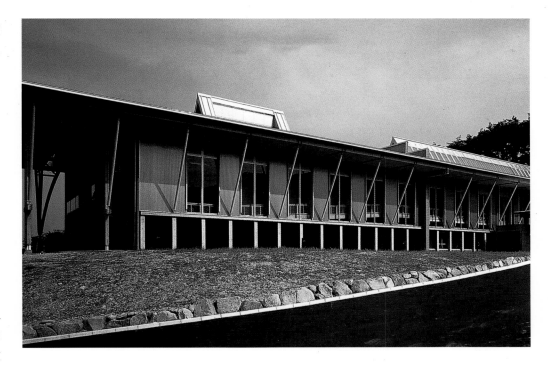

锡贝利亚咖啡馆进入世界艺术中心之一的黎蓬皮杜中心，正标志多媒体技术进入了伟的艺术王国，将会给21纪艺术人的发展注入的活力。

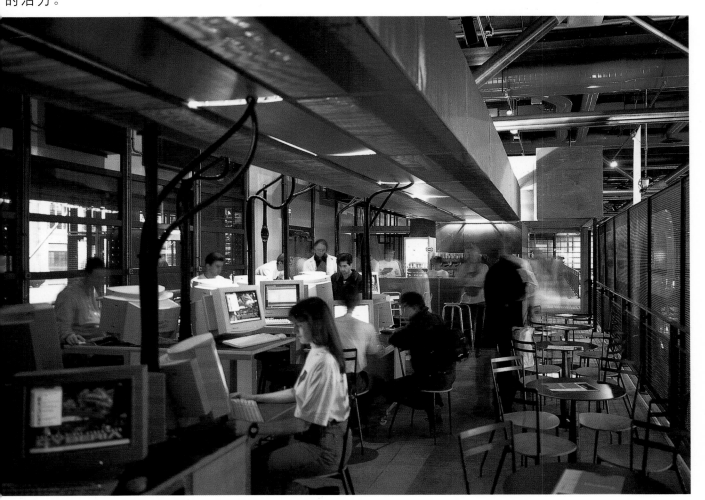

名　　　称:多媒体信息中心
景观地点:日本上田
设 计 师:DentsuVnites 建
　　　　　筑规范院
内　　　容:多媒体企业的形象是什么?是否只有玻璃幕墙、金属构件或看起来像宇宙飞船的建筑怪物才能代表技术的发达?人类的发展在 2 1 世纪当生态价值观成为主流时，这一切将被摒弃，因为它们制造了热岛，制造了光污染，有违人类生活的心理、生理需要，不能代表高科技的发展方向－－绿色。这座位于日本上田的多媒体工厂，看上去一栋朴素雅致的木楼，屋顶很薄，向外延伸开去像一个高尔夫球俱乐部，建筑的框架内部可以灵活修缮调整，以满足不同功能的需要。绿色的环境使人们心情舒畅，工作效率提高，而高科技发展也必沿着绿色的方向发展。

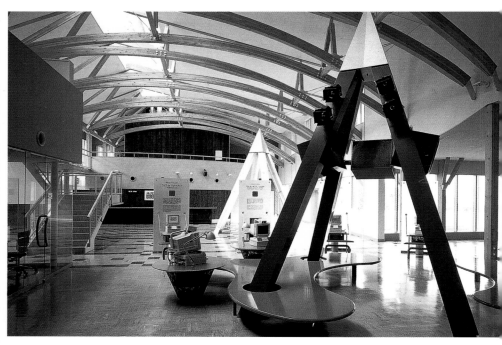

多媒体中心坐落在上田市的一个绿树环绕的郊区绿色环境激发了多媒体工作人员丰富的想象力，创造优秀的多媒体产品，使这一技术与艺术的结晶有更多人的气息。同时绿色的生态的公司形象代表了高科技的发展方向。

自由曲线的演示
，环境音效的音效
统，仿佛印地安造
符号的展架，正是
媒体时代文化多元
的具体表现。

多媒体企业与其他高科技企业最大的不同
便是处处充满了童话气息、富有幻想的环境创
造和人情味十足的多媒体产品，即便是监控区
也不例外。

名　　　称：科技、工业和商业图书馆
景 观 地 点：美国纽约
设 计 师：华慈美·斯盖尔联合公司
内　　　容：当我们为21世纪的到来欢呼的时候，当我们为信息技术而惊叹的时候，那些曾经为我们服务，而今却好像不合时宜的建筑该怎么办？特别是那些代表了一个时代人类发展的建筑物，它们已成为人们内心深处对那个遥远时代的回忆，显然它们又无法满足信息时代的要求，成为鸡肋。位于美国纽约的这座科技、工业和商业图书馆却很好地解决了这个问题。这建筑原本是一座商业大楼，而今却被改建为一座拥有大量多媒体设备的图书馆，它已成为信息时代的一个交互式资源，保留了原有建筑的古典完整性，同时又在它的基础建设方面渗入了最先进的计算机技术。1906年文艺复兴式风格的建筑正面和当代风格的室内设计形成了一种鲜明的风格对比，使它在过去作为19世纪的一个智慧的殿堂，现在又成为21世纪的一个瞬息万变的信息中心。这座建筑的改造对我国正进行的老城区改造是一个很好的启发。

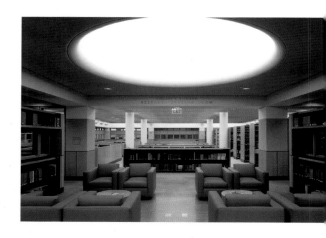

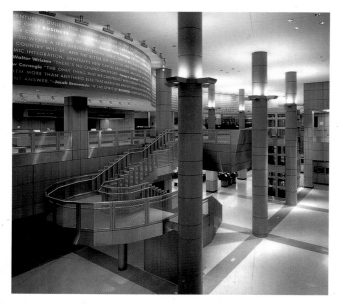

　　麦克格诺信息服务中心配置了一排排的计算机工作站，读者可以免费获取图书资料和网络服务，有图书馆官员说："对于那些买不起电脑和其他昂贵工具却又需要利用最新信息设备的人们来说，这座图书馆为他们打开了通向信息高速公路的大门。"

　　读者可以经过楼梯或搭乘电梯从与街面同水平的楼层走向地下室里面的接待大厅，这里依然保留了原有的柱子，电子服务设施随处可见，但它却是和谐地融为一体，俨然成为一个现代化的信息中心。

第六部分　反思与前瞻

在自然塑造了人的同时，人也试图塑造自然。

人类利用科学技术和文明来与饥饿、贫困、文盲、愚昧、疾病、短寿作斗争；增强对自然灾害的预测能力；开发利用资源；建设和创造人为空间，为自身创造健康、舒适的生活。

但是，人类文化的发展也从反面干预了自然：农业文化无控制的发展，加速了土壤的侵蚀、森林资源的破坏、水土的流失、良田的沙化；工业文明无计划的发展，也带来资源短缺、人口过密、城市膨胀、环境污染以及人为的战争灾害，相互残杀生命等社会公害。

人类几千年的文化固然为世界创造了灿烂的文明，但历来那种以人类中心为价值取向的文化，却是一种反自然的文化。那种把地球当作征服、掠夺和纯粹利用的对象而建立起来的文明，势必会受到自然的惩罚。

因此，现代社会正面临文化的转向，即由以人统治自然的文化"回归"到人与自然和谐发展的文化。从生态观念出发，在环境科学和环境艺术学科范畴，开始建立方法学、技术学和价值观的新体系。

我们需要更多地研究人类文化在历史上的演化过程和在地表上的定型活动，并自觉地从人地关系的亲疏得失去思考；我们必须采取尊重自然，使艺术回归环境，使人为空间回归生态的态度去进行设计和创作。

名　　　称：考哈拉山区营地
景观地点：夏威夷北考哈拉
内　　　容：考哈拉山区营地是作为环
保型的生态露营地而设计。

　　此地原大面积种植甘蔗，考哈拉
山区营地的规划设计受到北考哈拉人
自然观的影响，五条设计指导原则是
该项目的设计基础—尊重土地和当地
社区、保留文化、教育、保健健身和
经济自给。

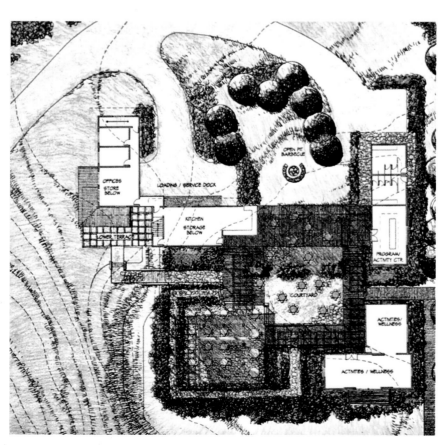

称：神户冈本西公寓花园

景观地点：日本神户

容：20世纪50年代的开发极差，严
重破坏了自然景观与生态环境。

现在进行开发需要解决个性与社区的
关系、与自然的联系，以及空间的保留，这
些都是挑战，但该设计在重新恢复和捕捉
该地区固有的特殊条件与个性方面花费了
很多心思。

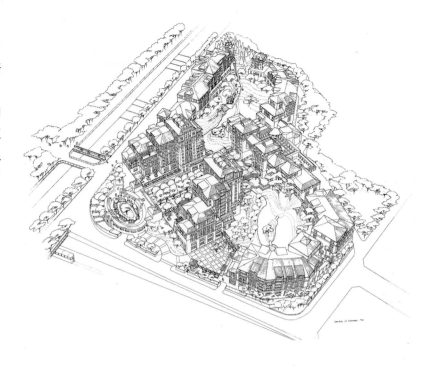

建筑与环境互生，保护生态环境示
意图。

名　　称：细磨石喷泉、花园的分割
景观地点：日本六甲山
内　　容：宁静、梦幻、如诗如画的水帘。风格似
雅的花园两侧矗立着建筑，被分解为若干憩坐空
间，互不相扰，在这里雅致的风景既与建筑相联
系，又是对建筑的补充。

优雅的花园
摄影：T·哈那瓦(T.Hanawa)

称: 瀑布、闪光霓虹彩砖、植物共生
于建筑

观地点: 日本神户

容: 入口处椭圆形庭院中雅致的树栽
建筑有种韵味上的联系，更加强化建筑
环境的关系。

闪光的霓彩瓷砖令本来单调的水面色
斑斓。

活动与深思交织的空间中声音与光影
跃动。

名　　　称：日本冈本西公寓花园
景观地点：日本六甲山
内　　　容：花园中的亭阁体现了自然与人工建筑环境的融合。
人工修琢的石头和天然石块堆砌的石墙，构成了风格严谨
的高大建筑与随意平和的草坪花园之间的过渡。

称：意大利古城保护

观地点：罗马

容：古代建筑景观是不同时期的历史见证，是人

宝贵的财富。人文景观、布局应与城市规划有机地

为一体。

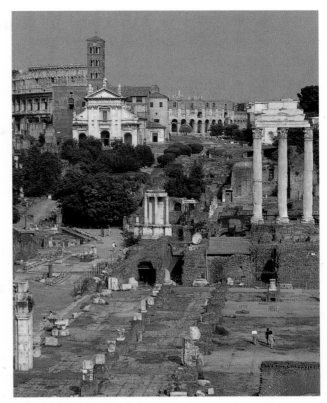

水边城市的规划，定期船

制度依山傍水，符合生态城

模式。

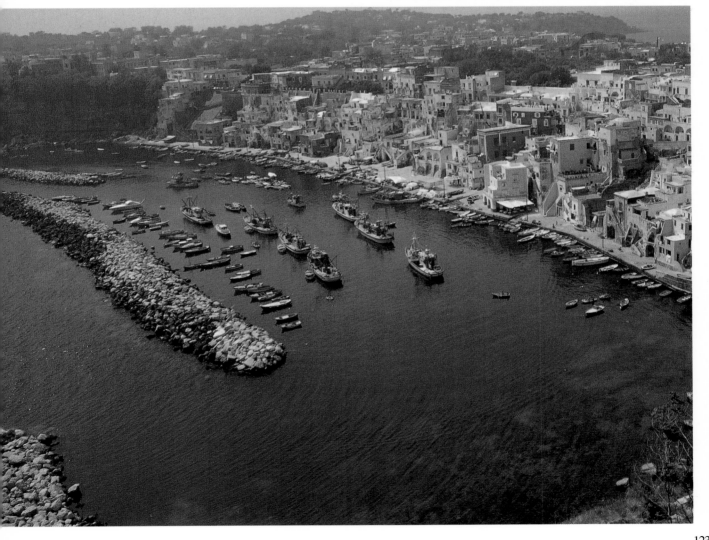

东方文化艺术的发展，是一个多层次含义上的多元化发展，以现代建筑的发展为例，新的观念、新的思想，生活的观念、生存的哲学、审美的多元含义，与历史的沟通将成为人们反思、深思的问题，同时也包含对于未来的极大关注。

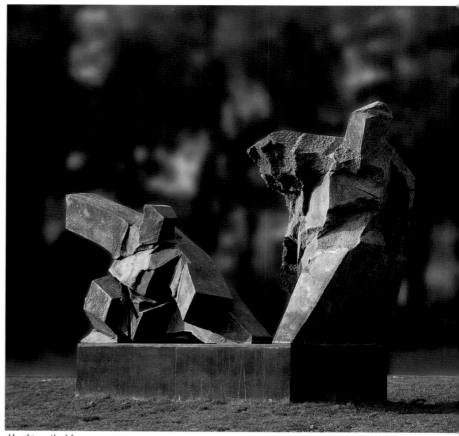

作者：朱铭
名称：太极系列

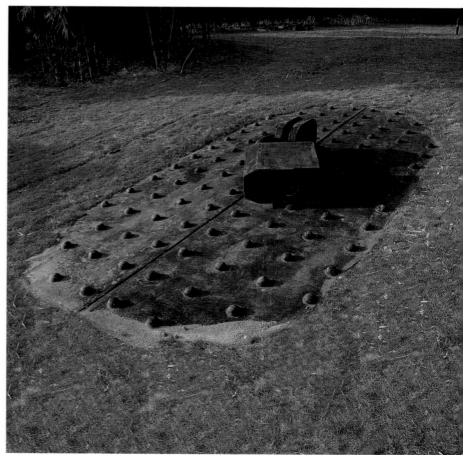

作者：傅中望
名称：地门

　　艺术的多元化的发展，带来了很多新的艺术观念。建筑环境的多层次，导入了空间存在意义上的多样化，生存的存在意义的改变，又纳入了很多新的艺术元素。

　　上图为城市景观环境的组成之一。环境景观的存在概念在图中有了新的含义，它不再是人工造景的语言专利，而是一种多文化的、多层次的、多含义的人类生存景观环境。

　　一个古老的中国文化伴随下的传统居住大院，入口处却是一个西欧、西方古典环境之中的雕塑。

　　东、西方文化的强烈对比，强烈的不协调感，不断地冲击人们的大脑，从另外一个角度揭示一种文化环境下的"无知"，这种无知是对于人文环境的极大不尊重。同时，对于环境本身的无感知状态，也成为一个人文意识下的人文环境消失的最大问题。

　　人们对于生态环境的爱护和关注，逐渐变得积极主动，这一现象，证明了全人类共存共生观念的不断加强和完善。

　　共生将是一种互动的、互为依存的生命哲学。未来的环境将不再是一种局部的、封闭的、

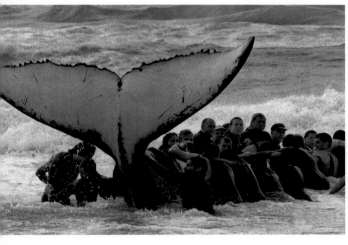

层意识的"破坏性环境"，是一种人与自然界互为依存、互为共生的互动生存环境。自然为景观，景观为审美，审美即为人的生态意识，将成为新的空间观念。

　　环顾四周，展望未来，人类将以什么样的方式来期待我们的发展。整个20世纪，人类在为尊重人的生存方式而勤奋地工作、发明、创造的时候，惟独忘却了生存的意义，生命的意义。

　　创造的同时，破坏也正在进行，对于环境的不尊重，导致了人类身处绝境的危机。

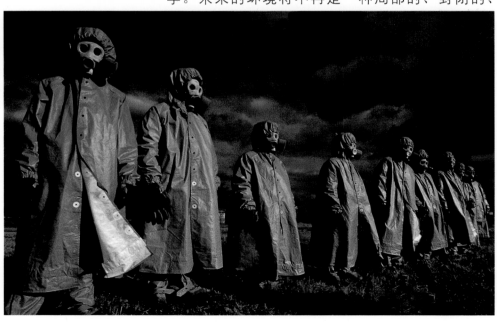

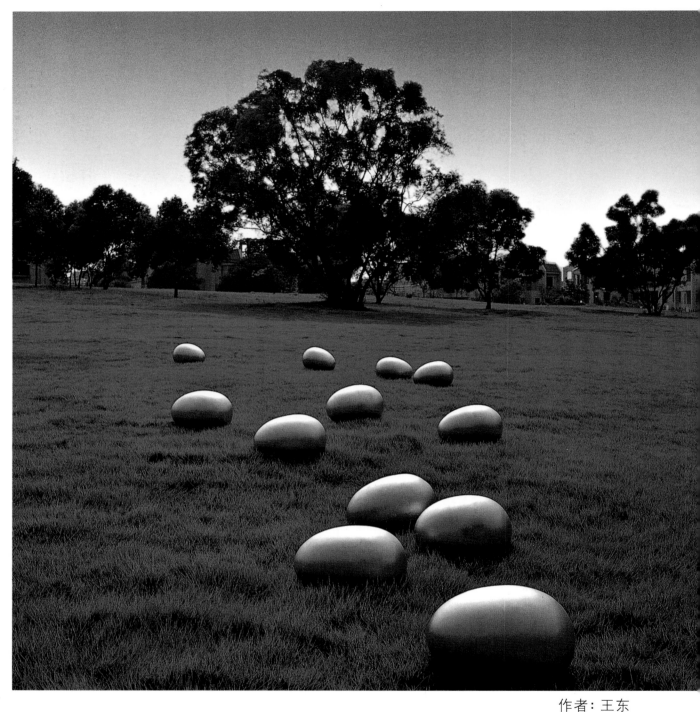

作者：王东
名称：生命体·第99

　　我们走过了 20 世纪的大门，伴着 21 世纪的钟声迈向了新的综合领域，同时，我们将回顾的历史片段重放，进而反思，听到的是一种警世的钟声。

　　人对于自然的理解，除了那一份遐意的快乐之外，我们还有很多很多的思考。

　　尊重是相互的，如果双方失去了这样一种生存规则，那么留给人类的只有灾害。